U0139594

摄影技术与艺术

主　编　吕爱杰
副主编　刘彩霞

电子工业出版社

Publishing House of Electronics Industry

北京·BEIJING

图书在版编目（CIP）数据

摄影技术与艺术 / 吕爱杰主编 . —北京：电子工业出版社，2022.8

ISBN 978-7-121-43755-7

Ⅰ. ①摄⋯ Ⅱ. ①吕⋯ Ⅲ. ①摄影技术 ②摄影艺术 Ⅳ. ① J41

中国版本图书馆 CIP 数据核字（2022）第 101988 号

责任编辑：仝赛赛　　文字编辑：常魏巍

印　　刷：三河市双峰印刷装订有限公司

装　　订：三河市双峰印刷装订有限公司

出版发行：电子工业出版社

　　　　　北京市海淀区万寿路 173 信箱　　邮编：100036

开　　本：787×1092　1/16　印张：11.5　字数：294.4 千字

版　　次：2022 年 8 月第 1 版

印　　次：2022 年 8 月第 1 次印刷

定　　价：48.00 元

凡所购买电子工业出版社图书有缺损问题，请向购买书店调换。若书店售缺，请与本社发行部联系，联系及邮购电话：（010）88254888，88258888。

质量投诉请发邮件至 zlts@phei.com.cn，盗版侵权举报请发邮件至 dbqq@phei.com.cn。

本书咨询联系方式：（010）88254510，tongss@phei.com.cn

前言
PREFACE

摄影自 1839 年诞生以来，已经渗透到我们生活的各个领域，作为记录和反映人们的社会生活、劳动生活和文化生活的手段，得到了广泛的应用。摄影也是科学研究的一种手段，如航天摄影、显微摄影等，拓展了人眼的视域。同时，摄影又是艺术创作的一种手段，为艺术增添了许多精彩与活力。借助摄影技术与艺术，记录现实生活，可以给人们带来充满纪实感和独特美的作品，为人们增添美的享受。

随着摄影技术与艺术的发展，摄影艺术的理论和实践体系逐渐得到完善。摄影可以记录历史、表达思想，更能为艺术的宫殿添砖加瓦。了解摄影，掌握摄影的理论知识与拍摄技巧，既是走向摄影艺术的必由之路，又是提高审美能力的手段之一。

读图时代和全民摄影时代的到来，为人们进行摄影提供了便利的条件和广阔的天地，但是真正的摄影技术与艺术绝不是能够轻易掌握的，需要一系列专业知识的学习，再加上缜密的构思、设计，才能拍摄出具有思想性和艺术性，甚至触动心灵的佳作。摄影是信息传递的一种方式，是信息交流的一种重要的语言。利用摄影记录美好生活，讲好中国故事，能够促进中国文化的传承与传播。

作者
2022 年 6 月

目录
CONTENTS

第一节　摄影的发展

摄影既是一门技术，也是一门艺术，能够真实记录各种客观现象，展现自然和社会之美。摄影的发展经历了一个相当漫长的过程，涉及光学、化学、机械学、电子学等诸多领域，承载了几代人的不懈努力和探索。

据古籍记载，公元前我国古代学者对于光、影和像的关系就有了较为准确的认识。两千多年以前，春秋战国时期的名著《墨经》中就有关于小孔成像实验的记载，其中说明了物与像上下颠倒、左右相反的现象，比西方发现小孔成像原理早一个多世纪。公元前350年，古希腊哲学家亚里士多德（Aristotle）在其所著的《质疑篇》中讲述了光线穿过墙壁的小孔，可以把孔外物体的倒影映在对面墙上的现象。

13世纪，欧洲出现了利用小孔成像原理制成的映像暗箱，人可以走进暗箱观赏映像或描画景物。1550年，意大利学者吉罗拉莫·卡尔达诺（Girolamo Cardano）将双凸透镜置于原来的针孔位置上，映像的效果比暗箱更为明亮、清晰。1665年，德国僧侣约翰章（John Zhang）设计了一个小型可携带的单镜头反光映像暗箱，当时没有感光材料，只能用来绘画。1725年，德国解剖学教授舒尔泽（Schulze）发现硝酸银见光变黑，指出银盐具有感光性。1777年，瑞典化学家雪勒（Scheele）用硝酸银溶液对使用三棱镜分解的太阳光感光，发现硝酸银溶液对紫光最为敏感，对某些光线（如红光）不敏感。

1822年，法国的发明家尼埃普斯（Joseph Nicéphore Nièpce）在感光材料上制出了世界上第一张照片，但成像不太清晰，而且需要长达8小时的曝光。1825年，尼埃普斯用金属板做片基，在上面涂上硝酸银溶液，在暗箱中拍摄，曝光12小时后，成功拍摄了照片《牵马的孩子》，如图1.1所示。

1826年，尼埃普斯在白蜡板上涂上沥青，放在自制的相机中拍摄，曝光8小时后，用熏衣草油进行冲洗，得到了世界上第一幅湿版照片《窗外》，如图1.2所示。

1835年，英国化学家威廉·亨利·福克斯·塔尔博特（William Henry Fox Talbot）成功拍摄

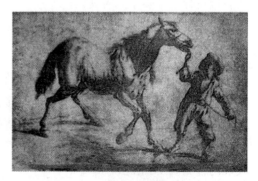

图1.1 《牵马的孩子》

了以白纸为片基的负像照片，这种拍摄方法被称为"卡罗式摄影法"。1837年，法国画家达盖尔在光亮的银面上侵蚀出栩栩如生的图像《静止的生命》，如图1.3所示。

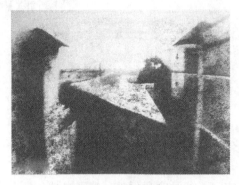

图1.2 《窗外》

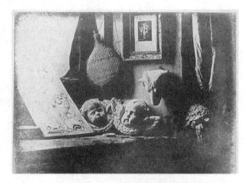

图1.3 《静止的生命》

1839年，达盖尔制成了第一台实用的银版相机，如图1.4所示。该相机由两个木箱组成，把一个木箱插入另一个木箱中进行调焦，用镜头盖作为快门，来控制长达30分钟的曝光时间，能拍摄出清晰的图像。

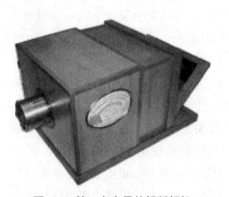

图1.4 第一台实用的银版相机

1839年8月19日，在法国科学院和美术院的一次联席会议上，达盖尔发明摄影术的详细过程得以公布。因此，人们将这一天定为摄影的诞生日。此后，达盖尔发明的摄影术在各国流行了十多年的时间。

摄影技术的发展按照时间顺序可以划分为以下几个阶段。

初级发展阶段

1839年到第二次世界大战初期是摄影技术的初级发展阶段。在这一阶段，相机的技术和性能不断提高，种类不断丰富，能够适应不同场景下的摄影需求。同时，相机从木制暗箱发展到金属机身，从无快门发展到精密机械快门，从单镜片镜头发展到多镜片镜头，从框式取景发展到光学取景，并出现了不同用途的大型座机和小型相机。初级发展阶段的发展历程如表1.1所示。

表 1.1　初级发展阶段的发展历程

时间（年）	发展历程
1841	光学家沃哥兰德发明了第一台全金属机身的相机，安装了世界上第一个由数学推算设计出的、最大相孔径为 1:3.4 的摄影镜头
1851	英国雕塑家阿切尔发明火棉胶摄影法，成为摄影史上最重要的历史时期之一，这一摄影法在世界上流行了 20 多年
1860	英国的萨顿发明了带有可转动反光镜取景器的原始单镜头反光相机
1861	物理学家马克斯威拍摄了世界上第一张彩色照片
1880	英国的贝克制成了双镜头反光相机
1889	美国的伊斯曼用硝化纤维代替纸基，制造了世界上最早的硝化纤维透明片基胶片
1913	德国的奥斯卡·巴纳克研制出了世界上第一台 135 相机
1923	戈德斯基和曼内斯制成了世界上第一张彩色胶片，此阶段还出现了一些新颖的钮扣形、手枪形相机。德国的莱兹（莱卡的前身）、禄来、蔡司等公司研制生产出了小体积、铝合金机身的双镜头及单镜头反光相机

中级发展阶段

第二次世界大战初期至 20 世纪 50 年代末期是摄影技术的中级发展阶段。这一阶段中，光学与机械技术进一步得到完善，电子技术开始应用到相机上，小型相机逐步发展，还出现了可以更换不同焦距镜头的相机。感光材料也从醋酸纤维到涤纶片基，还出现了彩色反转片和彩色底片－正片的技术。中级阶段的发展历程如表 1.2 所示。

表 1.2　中级阶段的发展历程

时间（年）	发展历程
1930	美国伊斯曼·柯达公司发明了醋酸纤维，将其作为胶片的片基，称为安全片基
1947	德国生产了康泰克斯 S 型屋脊五棱镜单镜头反光相机，将俯视取景改为平视调焦和取景，使摄影更为方便
1936	彩色反转片出现
1949	"彩色底片－正片法"公布
1956	德国制成能自动控制曝光量的电眼相机
1970	韧性大、不易折损、收缩率小、尺寸稳定的涤纶片基被广泛应用于相机中

高级发展阶段

20 世纪 60 年代到 80 年代是摄影技术的高级发展阶段。在这一阶段，摄影技术进入光学、精密机械、电子技术相结合的时代，是 135 相机的全盛时代，自动曝光、自动聚焦相机诞生。高级阶段的发展历程如表 1.3 所示。

<div align="center">表 1.3　高级阶段的发展历程</div>

时间（年）	发展历程
1978	美国发明了超声波自动对焦一次成像相机
1969	贝尔实验室率先发明了 CCD（电荷耦合元件）的原型
1969	CCD 芯片作为相机感光材料，应用在美国的阿波罗登月飞船上搭载的相机中，为感光材料的电子化打下了良好的技术基础
1975	柯达实验室成功获取了第一张数码照片

数码发展阶段

1981 年至今属于数码发展阶段。这一阶段，相机从卡片机发展到单反、微单相机，为全民摄影时代的到来打下了良好的基础，胶片相机也逐渐淡出了人们的生活。数码阶段的发展历程如表 1.4 所示。

<div align="center">表 1.4　数码阶段的发展历程</div>

时间（年）	发展历程
1987	采用 CMOS（互补型金属氧化物半导体）芯片作为感光材料的相机诞生
1988	富士公司与东芝公司共同开发了数码静态视频相机，这就是第一台数码相机
2000	开启感光元件 CMOS 的时代，CMOS 逐步在民用消费级产品领域取代 CCD，成为主流
2008	松下公司的第一台微单相机 Lumix G1 正式诞生
2016	第一台真正意义上的中画幅无反相机发布，采用的是尺寸为 44mm×33mm 的 CMOS 感光元件

随着科学技术的发展，相机的功能越来越强大，成像质量也越来越高，使得摄影变得越来越便捷，相机成为人们生活中不可或缺的设备之一。

第二节　摄影及其特性

从技术角度上讲，摄影是指在敏感的材料上，由光的作用产生相对持久影像的过程。胶片相机的敏感材料是胶片，数码相机的敏感材料是感光元件。

摄影具有忠实性、瞬间性、信息性和艺术性等特征，这些特征使其独具魅力。

1. 忠实性

摄影是对客观事物的忠实记录和反映，能忠实记录被摄体的形象和色彩，用事实说明问题。如图 1.5 所示，《非遗创意秀》将非物质文化遗产的创意展示活动忠实记录下来，剪纸艺术与时装秀结合，展示了非物质文化遗产的魅力，以及非物质文化遗产在当今时代的创新。

图 1.5 《非遗创意秀》

2. 瞬间性

在事物的发展进程中，事物一旦发生，便产生了历史，而且一去不复返，但摄影能"凝固"事物发展过程中的某一瞬间，因此能在一定程度上对历史进行记录，同时也能打破空间和时间的限制。摄影将客观事物的瞬间状态记录下来，以客观存在的人或事物作为表现对象。摄影的瞬间包括两个层面：一是拍摄的瞬间，即拍摄者按下快门的瞬间；二是客观现实发展过程中的瞬间，两个瞬间相互对应，从而记录事实，刻画人物，表达情感。

对于瞬间的截取，必须要找到能代表事物发展过程中最精彩、最具典型性的瞬间，以便从不同的方面反映事物的本质。如图 1.6 的作品《恋》所示，选取蜜蜂飞入花之前的瞬间拍摄，表达了蜂恋花的情感。

图 1.6 《恋》

3. 信息性

从信息论的角度看，摄影是信息形成的过程，摄影作品承载了信息，将摄影作品传递给他人的过程便是信息传递的过程，从而实现了信息的传播。从传播学的角度看，摄影者不断地通过拍摄记录信息，以直观、形象的画面传递信息，因此在社会文化的传播过程中起着非常重要的作用。

图 1.7 所示中的作品《窥探》中，可爱的小蜜蜂像是在窥探外面的世界。图 1.8《逗狮》属于纪实类题材，记录了节日里的舞狮的欢乐画面。

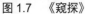

图 1.7 《窥探》

图 1.8 《逗狮》

4. 艺术性

摄影是技术与艺术的结合，最终上升到艺术层面。摄影者通过画面中的视觉要素，如形状、线条、明暗、质感来传达信息，通过摄影语言为观赏者提供某个概念，提供影像之外的艺术体验。如图 1.9 中的作品《蝶》所示，虽然拍摄对象是一只落在地面上的蝴蝶，但是画面背景中的波浪形线条让整个画面有了节奏感，使得地面不再单调，画面整体变得有趣、丰富。

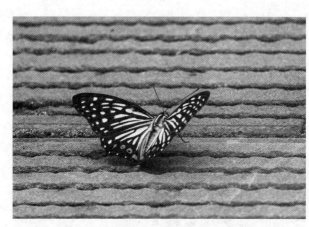

图 1.9 《蝶》

第三节 如何学习摄影

一、理论学习

总有人认为，摄影是一门实践性很强的课程，只要经过反复练习与实践，就能拍出好的作品，但是没有理论指导的实践是闭门造车，仅凭自己对艺术的原始理解，想拍出高

质量的、具有高度艺术感和深刻思想的作品几乎是不可能的。很多艺术家都是在丰富的理论指导下，不辞辛劳地实地拍摄，才取得了不起的成绩。著名摄影家李少白，坚持拍故宫40多年，拍摄了故宫的各种美——建筑美、色彩美、艺术美、历史美等，甚至从光线、角度、距离、季节、心情等不同要素，展现其特有的与大自然呼应的美。如果没有深厚的艺术理论积淀，仅凭个人的领悟是很难做到的。

二、理论指导下的实践

辩证唯物主义认为，理论产生于实践，又反作用于实践，我们应该用辩证思维来看待两者之间的关系。摄影理论与摄影实践其实是相统一的关系，二者不可分离。

众多摄影家的成功都得益于深入社会生活的拍摄实践。中国著名摄影家解海龙为了拍摄纪实摄影作品集《我要上学》，从1991年4月起，先后深入安徽、湖北、河南等12个省份，历时多年，深入农村，行程12万公里，采访了近30个县的100多所农村中小学校，拍摄了大量的优秀作品。

摄影艺术始终都与时代的发展与变革息息相关，因而摄影人更要热爱生活，了解这个时代，深入现实生活之中，用扎实的摄影理论知识，结合不断地实践，将摄影艺术语言发挥到极致，达到艺术积淀与情感表达的高度融合。

本章对摄影的发展和特性进行了简单梳理，摄影是技术与艺术的完美结合，只有不断地学习摄影理论知识，深入生活，不断地发现拍摄素材，进行创作，才能拍出具有高度艺术性和思想性的摄影作品。

第二章
相机

第一节　相机的工作原理、结构及分类

一、相机的工作原理

1. 传统相机的工作原理

传统相机是指使用胶片作为感光材料的相机。传统相机工作时，通过镜头将光线汇聚到胶片上，通过快门的开启使胶片曝光，发生光化学反应，形成潜影（潜在的影像）。只有将曝光后的胶片经过暗房冲洗，才能得到具体的影像。

2. 数码相机的工作原理

数码相机是集光学、机械、电子一体化的产品，数码相机使用的感光材料是 CCD（Charge-Coupled Device，电荷耦合元件）或 CMOS（Complementary Metal-Oxide-Semiconductor，互补金属氧化物半导体）。当按下数码相机的快门时，镜头将光线汇聚到感光元件上，把光信号转变为电信号，得到被摄体的电子图像（模拟信号）；然后利用 A/DC（Analog-to-Digital Converter，模 / 数转换器）按照计算机的要求将模拟信号转换为数字信号；接着由 MPU（Micro Processing Unit，微处理器）对数字信号进行压缩并转化为特定的图像格式（如 JPEG 格式）。图像文件先被存储在内置存储器中，再被存储到外置存储器中。

二、相机的基本结构

不管是传统相机还是数码相机，都包括以下主要结构：机身、镜头、取景器、快门、感光材料、调焦装置。

1. 机身：支撑相机各个部件的坚固骨架。机身内部是暗腔，可以让机内的胶片或感光元件只对通过镜头进入机内的光线感光。

2. 镜头：汇聚光线，使景物成像，并通过光圈控制像面照度。它由光学系统（多片镜片组成）、光圈和镜筒等组成。

3. 取景器：由一组透镜、物镜或液晶显示屏组成，显示要拍摄的景物，以便摄影者在

拍摄时构图。

4. 快门：一种可以活动的遮光屏，拍摄时按动快门的瞬间，使光线照射到胶片或感光元件上。快门用来控制曝光时间的长短。

5. 感光材料：传统相机的感光材料是胶片，数码相机的感光材料是感光元件 CCD 或 CMOS。

6. 调焦装置：可以使镜头前后移动，以便在感光材料上呈现清晰的图像。

三、相机的分类

相机有多种分类标准，这里主要按取景器和画幅尺寸两种分类标准进行介绍。

1.按取景器类型分类

相机取景器的主要作用就是取景构图，确定画面的范围和布局。另外有些取景器还能显示拍摄的参数及预测景深等，好的取景器能更直观地呈现照片的最终效果，便于拍出更完美的照片。按照取景方式的不同，取景器类型可以分为：平视取景器、双镜头反光取景器、单镜头反光取景器（SLRTTL）、LCD（彩色液晶显示屏）取景器、电子取景器（EVF）。

（1）平视取景器

使用平视取景器（也称为旁轴取景器）的相机依靠独立的专用物镜和目镜来取景，取景的光轴和成像光轴相互平行。普及型的传统相机和数码相机大都采用平视取景器，取景范围与镜头的实际拍摄范围可能不一致，存在视差。平视取景器相机如图 2.1 所示，平视取景器示意图如图 2.2 所示。

图 2.1　平视取景器相机

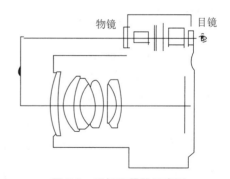

图 2.2　平视取景器示意图

（2）单镜头反光取景器

使用单镜头反光取景器的相机称为单镜头反光相机（简称单反相机），如图 2.3 所示。其摄影镜头兼作取景镜头，通过 45°平面反光镜进行取景，取景器中的景物与拍摄到的景物是完全一致的，因此不会产生任何视差，如图 2.4 所示。另外，单反相机的镜头一般是可以更换的。

图 2.3　单反相机

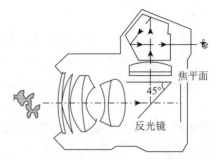

图 2.4　单镜头反光取景器示意图

（3）双镜头反光取景器

使用双镜头反光取景器的相机称为双镜头反光相机，感光材料为胶片。图 2.5 所示的相机上就有两个镜头，上面的镜头通过 45°平面反光镜进行取景，下面的镜头用来拍摄，双镜头反光取景器示意图如图 2.6 所示。

图 2.5　双镜头反光相机

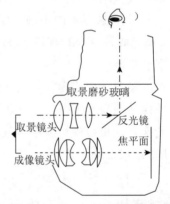

图 2.6　双镜头反光取景器示意图

（4）LCD 取景器

使用 LCD 取景器的相机除了有一个旁轴光学取景器外，还多了一个液晶显示屏，即 LCD，如图 2.7 所示。在显示屏上可以取景构图、浏览菜单信息、调整拍摄参数，还可以观看所拍摄的图像。为了方便在特殊角度取景，许多专业级相机的液晶显示屏都是可以翻转的，方便摄影者从多角度进行取景。

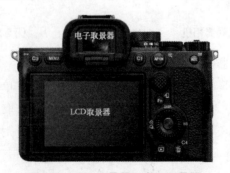

图 2.7　LCD 取景器和电子取景器

（5）电子取景器（EVF）

高档数码相机在配备液晶显示屏的同时，还设计了电子取景器——EVF(Electronic View Finder)，如图 2.7 所示。这种电子取景器实质上是一个尺寸相对较小的 TFT（Thin Film Transistor，薄膜晶体管）彩色液晶显示屏，其显示的图像来自镜头，属于同轴取景器，无取景误差。由于这种相机没有反光镜系统，所以对相机的震动较小。

电子取景器和 LCD 取景器的外观设计不同，电子取景器的用途主要是取景，LCD 取景器的用途主要是显示菜单、预览、回放。

电子取景器常采用具备十几万像素的液晶屏幕，外面多数还设计有柔软的橡胶眼罩，取景时可以贴上去看。有的还设有屈光度调节功能，对视力不太好的用户非常方便。有的电子取景器还可在 90°范围内自由翻转，方便取景；电子取景器显示的内容与 LCD 取景器上的一样，即使在明亮的太阳光下取景也能看得很清楚，为户外摄影提供了方便。

带有电子取景器的相机多数可以实现电子取景器和 LCD 取景器之间的快速切换，可以自动感应到摄影者的取景位置。当眼睛移到电子取景器的取景框时，相机自动开启电子取景器，并关闭 LCD 取景器；当眼睛离开电子取景器的取景框时，相机自动开启 LCD 取景器并关闭电子取景器。

2. 按画幅尺寸分类

在胶片时代，画幅往往指的是相机胶卷的尺寸；在数码时代，画幅是指相机内部的感光元件的大小。画幅大小的不同，会影响机身的大小。画幅尺寸越小，相机的便携性越好，而大画幅会带来画质上的优势，能够展现更丰富的画面细节。按画幅尺寸，可将传统相机分为 110 相机、120 相机、135 相机和大型相机，如表 2.1 所示。

表 2.1 按画幅尺寸对传统相机进行分类

画幅尺寸	相机类型	使用胶卷	胶卷	代表相机
13mm×17mm	110 相机	110 胶卷		
60mm×60mm 60mm×45mm 60mm×70mm	120 相机	120 胶卷		
24mm×36mm 24mm×18mm	135 相机	135 胶卷		

续表

画幅尺寸	相机类型	使用胶卷	胶卷	代表相机
大于或等于 60mm×90mm	大型相机	单个胶卷，胶卷大小有多种尺寸		

按画幅尺寸，可将数码相机分为 1/3 英寸相机、1/2.3 英寸相机、1 英寸相机、4/3 画幅相机、APS-C 画幅相机、全画幅相机、中画幅相机及大画幅相机等，如表 2.2 所示。

表 2.2　按画幅尺寸对数码相机进行分类

画幅尺寸	相机类型	代表相机
4.8mm×3.6mm，对角线长度为 6mm	1/3 英寸相机	山狗 A8 运动数码相机
6.17mm×4.55mm	1/2.3 英寸相机	佳能 IXUS 175
对角线长度约 16mm	1 英寸相机	松下 ZS220 索尼 DSC-RX10M4 黑卡
17.8mm×14.3mm	4/3 英寸相机	徕卡 D-LUX7 松下 LX100M2 数码相机
23.6mm×15.6mm	APS-C 相机	佳能 EOS M50 Mark II M50 二代，佳能 600D
30.3mm×16.6mm，27.9mm×18.6mm	APS-H 相机	佳能 1D 系列
24mm×36mm	全画幅相机	尼康 Z9，佳能 EOS R5，EOS R6，索尼 A7 IV
大于 24mm×36mm 包括 44mm×33mm、3.7mm×40.4mm 等不同规格	中画幅相机	富士 GFX 100S 徕卡 S3 哈苏 907X50C 中画幅数码相机

第二节　镜头

一、镜头的组成与加膜

镜头是相机重要的成像器件，它是决定图像质量的关键因素之一，是衡量相机整体性能的重要指标。镜头的优劣直接影响着成像质量，如影像的清晰度、反差、色彩还原度和畸变等。

对于镜头质量的基本要求有三点：一是它能会聚来自被摄体的光线，聚焦成像；二是没有畸形变化，在一个平面上的被摄体，拍摄成的图像依然在一个平面上。三是图像的外貌形态与景物的外貌形态必须相像。

1. 镜头的组成

相机的镜头由若干透镜和光圈组成，如图2.8所示。透镜包括凸透镜、凹透镜。凸透镜具有会聚光线的作用，但是具有一定的像差，凹透镜具有发散光线的作用，将凸透镜和凹透镜进行组合，可以实现较好的成像效果。凸透镜和凹透镜通常采用高质量的光学玻璃制成。

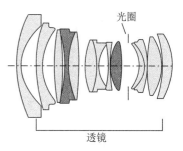

图2.8 镜头的组成

2. 镜头的加膜

镜头由多片透镜组成，当光线投射到透镜表面时，一部分光线通过透镜时会被折射，另一部分会被反射，反射光的光线又会在每个镜片中进行折射和反射，这些来回折反的光线就是杂光，会使影像产生光晕，使画面产生灰雾，光线的透射率减少，因此在会聚成像的同时，会造成通光量减少，降低图像的反差和清晰度，图像的质感和层次会受到损失，色彩饱和度也会降低。镜片越多，损失的光线越多。

减少光的反射和损失，提高成像质量的方法就是加膜（也称为镀膜），即在透镜与空气相接触的表面上加增透膜（膜的厚度为某一色光波长的1/4），减少光干涉和表面反光现象。因为白光是由七色光组成的，所以对镜头加膜时要针对不同的色光进行加膜。

对镜头加膜后不仅可以增加透光率，减少光线在镜头内部的多次反射，还能在一定程度上把色彩还原得更真实，从而提高成像质量。

加膜分为单层加膜和多层加膜，多层加膜效果好、成本高。单层加膜只对某一种波长的色光起作用，多层加膜能对多种色光起作用。要区分单层加膜和多层加膜，可以通过镜头反光的色彩来判断，如果镜头表面呈现紫色、蓝色或橙色等，就是加膜镜头，呈现一种颜色的是单层加膜，呈现多种颜色的是多层加膜，如果表面反光为白色，说明没有加膜，如图2.9所示。

图2.9 加膜的镜头

二、镜头的光学特性

镜头的光学特性可以通过三个参数来表示：视场角、焦距、相对孔径（光圈）。

1. 视场角

视场角是用来表示摄影物镜视场大小的参数。它决定了能在感光元件上成良好影像的空间范围。视场角与焦距成反比。焦距越长，视场角越小；焦距越短，视场角越大，如图2.10所示。

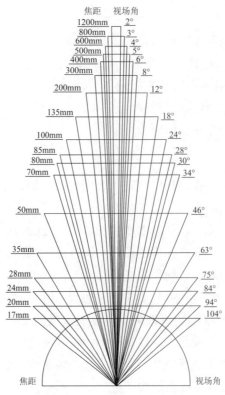

图 2.10　焦距和视场角的关系

2. 焦距

在光学系统中，平行光入射时从透镜光心 O 到光聚集之焦点 F 的距离，称为焦距，用 f 表示，如图 2.11 所示。

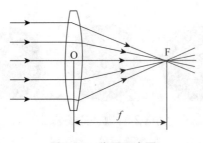

图 2.11　焦距示意图

焦距的单位是毫米（mm），通常被标在镜头的镜片压圈上或镜筒的外圆周上，如"50mm""100~400mm""24~105mm"。焦距决定被摄体在感光元件上成像的大小。当拍摄距离一定时，焦距越长，成像越大，焦距越短，成像越小；当物像比例关系确定时，使用长焦距镜头拍摄，拍摄点可以稍远一些。反之，焦距越短，越要靠近被摄体进行拍摄。

按照焦距的长短，可将镜头分为标准镜头、长焦距镜头和短焦距镜头。要想划分三种类型的镜头，首先要定一个标准，那就是标准镜头的长度。

（1）标准镜头

标准镜头的焦距约等于画幅对角线的长度，视场角（画幅对角线对镜头中心的张角）在40°~60°。以135相机为例，其画幅尺寸是24mm×36mm，对其对角线的尺寸取整，约为50mm，因此135相机的标准镜头焦距是50mm。由于数码相机的感光元件大小不一，所以其对角线的尺寸也不一样，其标准镜头的数值也不同。全画幅相机的画幅尺寸同135相机一样，其标准镜头的焦距也是50mm，如图2.12所示。

图 2.12　全画幅相机 50mm 标准镜头

用标准镜头拍摄的景物在透视关系上接近人眼的实际视觉，比较符合人们的视觉习惯，因而这种镜头应用最广泛，适合拍摄人像、风光、生活等题材。如果加上近摄镜、近摄接圈，还可用于花卉摄影。标准镜头的缺点是容易受视角影响而不能拍摄大场面的照片，也不能拍摄人物特写、远距离物体等。

（2）长焦距镜头

如图2.13所示，长焦距镜头（以下简称长焦镜头）的焦距比标准镜头长，视场角比标准镜头小，在距离相同时，能拍到比标准镜头更大的图像。中焦镜头属于长焦镜头的一种，中焦镜头的焦距约为标准镜头焦距的两倍，称为人像镜头；长焦镜头的焦距则更长一些。长焦镜头的镜筒长，重量大，价格相对较高，而且其景深较小，常被用于专业摄影，适合拍摄在远处的人物或动物的活动，或者不便于靠近的物体，如鸟类、野生动物，从而获得神态自然和生动逼真的画面。图2.14《藏野驴》、图2.15《大圣》、图2.16《高原红嘴鸥》均使用长焦镜头拍摄。

使用长焦镜头拍摄可以突出主体并虚化背景，具有明显的压缩纵深的空间效果，会使前后的景物在画面上的距离显得比实际距离近，产生拥挤感。由于长焦镜头的拍摄距离相对较远，受空气中介质的影响较多，所以画质会受到一定的影响，画面反差较小。使用长焦镜头拍摄时，快门速度不宜过慢，如果选择慢速拍摄，需要借助三脚架，以保持相机的稳定。

图 2.13　长焦镜头

图 2.14　《藏野驴》

图 2.15　《大圣》

图 2.16　《高原红嘴鸥》

（3）短焦距镜头

短焦距镜头的焦距小于标准镜头，视场角大于标准镜头，在 55°~100° 之间，因此又被称为广角镜头。

由于广角镜头的焦距短、视场角大、景深大，所以在较短的拍摄距离内，能拍摄到较大面积的场景。比较适合拍摄较大场景的照片，如建筑、风景等题材。广角镜头还具有近大、远小夸张的成像特点，可以增加空间纵深感，在风光摄影中是不可缺少的摄影镜头。图 2.17 所示的画面近大远小比例夸张，空间感较强。

按照镜头的焦距能否变化，又可分为定焦镜头和变焦镜头两类。

定焦镜头是指镜头焦距是固定的，不可变的，如 50mm、70mm、85mm、300mm、500mm、600mm 等。相对于同焦距的变焦镜头而言，口径更大，拍摄的图像锐度和画质相对更好一些，但是不如变焦镜头灵活、方便。

变焦镜头是指在一定范围内焦距可变的镜头，在一定范围内可以变换焦距值，从而得到不同的视场角、不同大小的图像和不同范围的景物。根据变焦方式的不同，变焦镜头又可分为单环式变焦镜头和双环式变焦镜头。对于单环式变焦镜头（也称推拉式变焦镜头），变焦和调焦使用同一个环，推拉时变焦，旋转时调焦，操作简便、迅速；双环式变焦

镜头（又称旋转式变焦镜头），变焦和调焦分别使用两个调节环，两者互不干扰，精度较高，但操作比较麻烦。

图2.17 《庆祝》

相对于定焦镜头，变焦镜头使用方便，在不改变拍摄距离的情况下，可以通过变动焦距来改变拍摄范围，因此在拍摄时非常有利于构图。常见的变焦镜头有很多种，针对全画幅相机而言，广角焦段有11mm~24mm、14mm~24mm、16mm~35mm等；标准焦段有24mm~70mm、24mm~85mm、24mm~105mm等；长焦焦段有70mm~200mm、70mm~300mm、100mm~400mm等。

在数码相机中，卡片机相机几乎都配有小变倍比的变焦镜头。单反相机、微单相机都可以根据需要选择不同的镜头，或定焦、或变焦，因需要而定。

如何合理应用焦距

根据拍摄的需要来选择焦距。如果拍人物全身、半身、特写，可以选择焦距为70mm、85mm的镜头等。当然也可以选择更长一点的，但是由于长焦拍摄距离较远，受空气中介质的影响大，势必会影响图像的清晰度、色彩饱和度等，因此焦距并不是越大越好。

如果拍摄合影，考虑到既不能离被摄体很远，又不能让被摄体变形，建议使用标准镜头。如果离被摄体太近，可能会受到空间的限制而无法将被摄体拍全。如果选用短焦镜头，则会因为短焦镜头自身的成像特点，造成人物尤其是站在两边的人物变形，因此选用标准镜头较为合适，选择合适的拍摄距离即可。

对于风光拍摄，限制较小，可以选择多种焦距去拍摄。对于鸟类和野生动物的拍摄，就必须选择长焦镜头，以减少对鸟类和野生动物的干扰。根据拍摄距离可以选择多种焦距的镜头，如300mm、400mm、500mm、600mm，甚至800mm、1000mm。

在较小的空间内拍摄时，想将空间内的景物拍全，就必须使用短焦镜头，如室内会议等受空间限制的大型场面都可以采用短焦镜头拍摄。

数码相机变焦镜头的变焦方式

数码相机变焦镜头的变焦方式分为光学变焦和数码变焦两类。

光学变焦是通过物理光学的手段，通过改变光学镜头的结构、移动透镜的位置等方式来实现变焦，使要拍摄的景物放大与缩小。光学变焦倍数越大，就能拍摄越远的景物。使用光学变焦拍摄，不同焦距的镜头拍摄的图像品质几乎没有差异。

数码变焦是对画面进行放大，裁切画面的局部，用软件增加像素，把原来感光元件上的一部分像素放大到整个画面，得到更大的局部图像。由于新增的像素不是实际拍摄出来的，而是用"插值"的方法算出来的，所以并不能丰富图像的细节。

如图 2.18 所示，对于同一被摄体采用同倍数光学变焦和数码变焦放大拍摄的结果对比，发现光学变焦比数码变焦拍摄的图像质量好，因此在选购时，应重点选择光学变焦镜头。

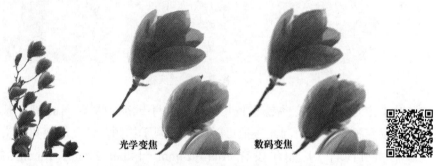

光学变焦　　　　　数码变焦

图 2.18　使用光学变焦和数码变焦镜头拍摄照片的对比

在目前市面上的定焦镜头和变焦镜头中，在镜头前圈上标有"Micro"字样的是微距镜头，可以进行超近距摄影。变焦镜头的光学系统和机械结构较为复杂。例如，佳能百微 EF100 2.8 微距镜头是全画幅大光圈微距镜头；老蛙微距镜头 FF 100mm F2.8、老蛙微距镜头 60mm F2.8 是单反微单镜头，如图 2.19 所示。拍摄效果如图 2.20 所示，花蕊的细微部位得到了突出表现。

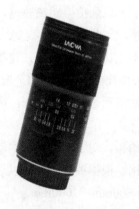

图 2.19　几款微距镜头

图 2.20 微距拍摄《细节之美》

第三节 光圈

光圈又称相对孔径，位于镜头内，是一种可以调节进光孔大小的装置，进光孔直径 D 与镜头焦距 f 的比值（D/f）称为相对孔径，相对孔径的倒数称为光圈系数，光圈的大小用光圈系数表示。

相对孔径的大小表示镜头进光的多少，决定了镜头的透光能力。当把光圈开至最大时，镜头的相对孔径最大。因而最大相对孔径越大的镜头，其透光能力越强。所以镜头有强光镜头和弱光镜头之分。一般把最大相对孔径大于 1/2 的镜头称为强光镜头或快速镜头。

一、光圈系数

光圈系数用 F 表示，如 F4、F8 等。传统相机的光圈系数标准系列为：F1.4，F2，F2.8，F4，F5.6，F8，F11，F16，F22，F32，说明光圈系数是一个以 $\sqrt{2}$ 为公比的等比数列。光圈系数变化一挡，光通量就变化一倍。如 F2.8 的光通量是 F4 光通量的 2 倍，F4 的光通量是 F5.6 光通量的 2 倍，F5.6 的光通量是 F8 光通量的 2 倍，以此类推，相机镜头上的光圈系数及光孔大小如图 2.21 所示。

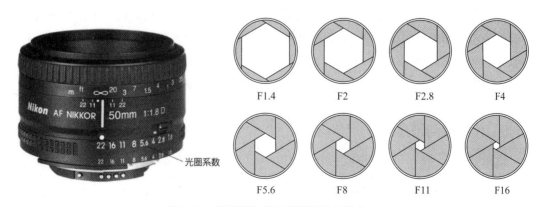

图 2.21 相机镜头的光圈系数及光孔大小

数码相机在传统相机的基础上对光圈系数序列进行了调整，即在原来的两挡光圈系数之间又加了两挡，变成了 F2，F2.2，F2.5，F2.8，F3.2，F3.5，F4，F4.5，F5.0，F5.6，F6.3，F7.1，F8，F9，F10，F11，F13，F14，F16，F18，F20，F22。这样通光量的调整更加精细，从而使得曝光量的调整更加准确。

数码相机的光圈系数不在镜头上显示，而是在显示屏上以数字显示，如图 2.22 所示，可以通过调整数码相机的装置进行调整，如快拨盘、左右键等。

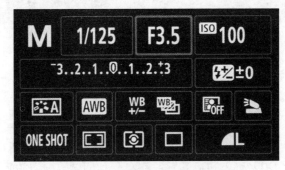

图 2.22　数码相机参数调整界面

二、光圈的作用

1. 控制通光量

限制通过镜头的光线的量。光圈通过一组可以张开和合拢的叶片来调节通光孔的大小，从而控制通光量，控制像面光照度。

2. 控制景深

决定前后景物的纵深清晰度，光圈越大（光圈系数越小），景深越小；反之，景深越大。

3. 减小像差

通过缩小光圈，可以减少像差。前面已经提到，相机镜头由多片透镜组成，由于光学透镜材料对不同波长的折射率不同，透镜在不同部位的曲率也不同，同一光点从不同角度投射到透镜表面的光线可能在不同的平面上成像，因而会出现聚焦不实等情况，我们称之为像差。基本像差包括球差、色差、慧差、场曲、像散和畸变等。缩小光圈可以使摄影利用镜头的中间部分，避开引起像差较大的部位，从而有效地减小像差。

三、　如何调整光圈

对于光圈的调整，一般会涉及以下几个方面。

1. 被摄体所处环境的光线条件

环境光线条件好，亮度较高时，可以选择较大的光圈系数（较小的光圈）；环境光线

条件差，亮度较低时，可以选择较小的光圈系数（较大的光圈），以使更多的光线进入感光元件，从而保证正常曝光。

2. 景深大小

如果想得到大景深，一般需要选择较大的光圈系数；反之，如果想得到小景深，可以选择较小的光圈系数。例如，拍摄人物，尤其是肖像照时，为了使背景简洁，需要尽量虚化后面的背景，此时就可以选择较小的光圈系数；拍摄风光时，要将美丽风光的每个部分都拍摄得较为清晰，需要较高的纵深清晰度，此时可以选择较大的光圈系数。

第四节　快门

光圈用来控制进入感光材料所在平面上光束的大小，那么进光时间的长短由谁来控制呢？接下来认识一下快门。

一、快门是什么？

快门是一种可以移动的遮光屏，用来控制光线照射感光元件的时间。不拍摄时，快门总是关闭的；只有拍摄时，按下快门按钮，快门才被打开，曝光完成后关闭。快门开启与闭合的时间间隔就是曝光时间，曝光时间的长短是由快门速度决定的。快门的结构、形式及功能是衡量相机质量的重要因素之一。

假如我们设定了一个感光材料的感光度，正常曝光时，感光材料所能容纳的光线量是个定值。打一个形象的比喻，一个固定容量的杯子，杯子所能容纳的水量是固定的，如果通过水龙头给此杯子注水，水流的大小是可以调节的，那么水龙头就相当于光圈，注满这一杯水用的时间就相当于快门速度。要注满这一杯水，如果水流小，所用时间就长，如果水流大，所用时间就短，曝光时间的长短和光圈的大小有密切的联系。光圈和快门配合使用，才能控制感光材料的曝光量。

二、快门速度

传统相机的快门速度包括 B、1、2、4、8、15、30、60、125、250、500、1000 等，有的可以到达 4000。数字实为 X 分之一秒，即快门速度 15，实际上是 15 分之一秒。

B 门，又称慢门、手控快门，是完全由拍摄者控制曝光时间的快门释放方式，曝光时间由拍摄者按下到松开快门按钮的时间来决定。

其他挡位的数值间基本是两倍关系，前面的曝光时间是后面曝光时间的两倍。因为我们拍摄时曝光时间的长短不一，所以要在这些数值中选择一挡合适的曝光时间。

数码相机相比传统相机，其快门速度比较丰富，以佳能数码相机为例，它的快门速度包括：B、30″、25″、20″、15″、13″、10″、8″、6″、5″、4″、3″2、2″5、2″、1″6、1″3、1″、<u>0″8、0″6</u>、

0″5、<u>0″4</u>、<u>0″3</u>、4、<u>5</u>、<u>6</u>、8、<u>10</u>、<u>13</u>、15、<u>20</u>、<u>25</u>、30、<u>40</u>、<u>50</u>、60、<u>80</u>、<u>100</u>、125、
160、<u>200</u>、250、<u>320</u>、<u>400</u>、500、<u>640</u>、<u>800</u>、1000、<u>1250</u>、<u>1600</u>、2000、<u>2500</u>、<u>3200</u>、
4000、<u>5000</u>、<u>6400</u>、8000。其中带下画线的数值是在传统快门速度系列中加的两个数值。
在这些数字中，以0″3、4作为界限，从0″3往前（包括0″3）的数值都是以秒作为单位的，
从4往后（包括4）都读作倒数，称为多少分之一秒。

由此可见，数码相机快门速度的可调整范围大了很多，相比传统相机的快门速度值，
在原来的两挡之间又加了两挡数值，让曝光量的调整变得更加方便、精细，使曝光更加准确。

三、快门的结构

快门主要由五部分组成，具体如下。

（1）启闭机构：控制快门叶片的开启和关闭的机构，在没有延时机构的参与下，它的
速度决定了快门的最短曝光时间，即快门的最高速度。

（2）慢门机构：一种延时机构。在快门叶片刚刚开满通光孔到叶片关闭前的一段时间
起作用，作用时间长短不同，形成了不同的曝光时间。由于慢门机构的参与，才形成了不
同的曝光时间。传统相机的快门速度通过快门速度盘调整，而现在的数码相机大都没有快
门速度盘了，是通过数字切换实现快门速度的变化的。

（3）B门机构：手控曝光机构。

（4）自拍机构：也是一种延时机构，在快门开启之前起作用，一般延时8~10秒，主
要用于自拍。自拍时可以用三脚架支好相机，没有三脚架时，可以用一个稳定的支撑物把
相机固定好，将相机调整为自拍模式，先进行调焦（最好提前在设定的拍摄地点调焦，可
手动调焦），然后按下快门按钮，迅速跑到设定好的拍摄点，摆好姿势等待相机启动快门
即可。

（5）连闪机构：控制闪光灯触发的机构，受快门起闭机构的控制，在适当位置上接通
闪光触点，使闪光灯的电路接通。当我们按动快门按钮的时候，闪光灯同时开启，所以称
为连闪机构。

四、快门的种类

快门分为四类，电子快门、程序快门、手动快门、机械快门。

1. 电子快门：通过电子元件的开合来控制，实际上没有"门"。

2. 程序快门：快门叶片兼具光圈叶片的作用。改变快门速度时，光圈系数也随之变化。

3. 手动快门（B门）：当需要长时间曝光时，就会用到B门。

4. 机械快门：通过物理机械力来控制，用齿轮带动控制时间，连动（带动齿轮的部分）
与齿轮为铜与铁的材质居多，目前单反相机中使用的就是机械快门。由于机械快门的反应
速度有限，快门无法快速启动来拍摄高速运动的物体，所以大多数单反相机会设置在较长
快门时间下使用机械快门，而在较短快门时间（如小于1/250秒）下使用电子快门，即采

用混合式快门。

在机械快门中，根据快门的安放位置和运动特点又可分为镜头快门（又称中心快门）和焦平面快门（又称幕帘快门）。

（1）镜头快门

放置在镜头组中间的快门称为镜间快门，紧靠后面的称为镜后快门。这种快门一般由3~5片极薄的小金属片（见图2.23）组成，靠先行上紧的弹簧动力带动其启闭。镜头快门受机械力限制，速度不能过高，一般最高在1/500秒左右。

图2.23　镜头快门

（2）焦平面快门

能够清晰成像的位置上所有点组成的平面叫做焦平面，即感光材料所在的平面。焦平面快门在胶片或感光元件前面，由涂黑的丝织物或金属片制作的先后两个幕帘组成，如图2.24所示。焦平面快门的最高速度可达1/8000秒，这对于拍摄高速运动的物体十分有用。

图2.24　焦平面快门

按下快门按钮后，快门立刻形成一条窄缝，光线从窄缝进入焦平面。焦平面快门是逐段曝光，有从上往下逐段曝光的，也有从左往右逐段曝光的。

使用焦平面快门拍静态的物体，拍出来的物体不会发生形状变化，但是当拍摄快速运

动的物体时，会由于感光材料的逐段曝光引起运动物体的形状变化。对于横向行走的快门，当物体运动方向和快门的裂缝走向一致时，图像就会被拉长一些，而运动方向和快门的裂缝走向相反时，图像就会被压缩。但如果幕帘是上下行走的，就会产生一些前倾或后倾的现象。

特别需要强调的是，对于焦平面快门的相机，使用闪光灯时，其快门速度必须要与闪光同步，即闪光灯正好在快门开启后的瞬间亮起，使整幅画面均匀地被闪光灯照射到。

五、快门速度是如何影响被摄对象的？

对于静止的物体，拍摄时快门速度的调整只会影响曝光量，只要聚焦正确，就不会影响静态物体的清晰度。但是对于动态物体而言，快门速度的调整除了影响曝光量，还会影响清晰度。相对而言，快门速度越慢，动态物体的成像越不清晰；快门速度越快，动态物体的成像越清晰。

以小风车为例，如图2.25所示，对于第一幅照片中的小风车，我们能清晰地看到它的样子，但拍摄时它到底是动的还是静的？我们似乎是无法判断的。对于第二幅和第三幅照片，我们可以判断小风车被拍摄时是动起来的。从感觉上来看，似乎第三幅照片中小风车转动的速度要快于第二幅照片中的小风车，真的是这样吗？其实拍摄时这三张照片中的小风车以同样的转速在转动，只不过在拍摄时使用的快门速度不同。第一张照片中，快门速度很快，第二张稍慢一些，第三张非常慢。由于使用的快门速度不同，动态被摄体呈现的状态就有所不同，因此拍摄时，可以通过不同的快门速度得到想要的动态效果。

图2.25　用不同快门速度拍摄的转速一样的小风车

请仔细观察图2.26所示的《聊城开发区夜景》，判断拍摄时快门速度的快慢。从照片上能看到拉长的彩色线条，这些彩色线条是晚上汽车的车灯行走过程中的轨迹，用较慢的快门速度进行拍摄，可以将车灯的行走轨迹记录下来，形成色彩斑斓的发亮的线条，从而增加夜晚的色彩。快门速度越慢，彩色线条就越长。为什么要用慢速快门而不用快速快门呢？我们可以对比一下图2.26和图2.27，图2.27是在白天拍摄的，没有彩色的灯光线条，两者相比，显然图2.26更加漂亮，利用汽车拉出的彩色线条形成一个色彩斑斓的画面。如果在白天拍摄，仍然用很慢的快门速度，同样也不能拍出多彩的画面，因为白天不具备路灯、车灯这些色彩条件。

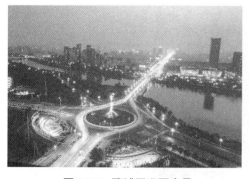

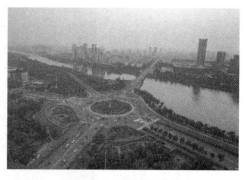

图 2.26　聊城开发区夜景　　　　　　　　　　图 2.27　聊城开发区

以拍摄瀑布为例，图 2.28 是用较慢的快门速度拍摄的，图 2.29 是用较快的快门速度拍摄的，拍摄结果截然不同。图 2.28 将水流动的过程都记录下来了，水态显得柔美，如烟似雾，图 2.29 通过快速拍摄，冻结水流瞬间，因此非常真实，再加上逆光拍摄，质感通透。

图 2.28　瀑布（慢速）　　　　　　　　　　图 2.29　瀑布（快速）

第五节　聚焦

聚焦是通过调整镜头的前后位置，使得被摄体在感光材料上成清晰图像的过程。聚焦方式可分为手动聚焦和自动聚焦两大类。

一、手动聚焦

手动聚焦时，摄影者可以通过观看聚焦屏来判断是否聚焦清晰。聚焦屏可以分为以下几类。

1. 磨砂玻璃式聚焦屏

磨砂玻璃式聚焦屏如图 2.30 所示，聚焦时目视磨砂玻璃屏上的图像，若清晰，则表示聚焦准确；若不清晰，则表示聚焦不准确。

图 2.30　磨砂玻璃式聚焦屏

2. 裂像式聚焦屏

使用裂像式聚焦屏进行拍摄时，要目视聚焦屏中央的小圆圈。如图 2.31 所示，小圆圈内有一条将小圆圈平分的直线（包括水平分割和 45°斜线分割两种），当小圆圈内的两个半圆把同一聚焦对象分割成上下两部分时，则表示聚焦不准确；当聚焦对象是一个整体时，则表示聚焦准确，如图 2.32 所示。

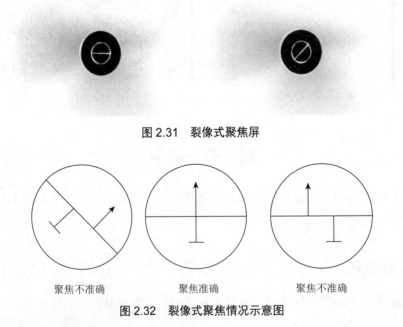

图 2.31　裂像式聚焦屏

聚焦不准确　　　　　聚焦准确　　　　　聚焦不准确

图 2.32　裂像式聚焦情况示意图

3. 微棱镜式聚焦屏

微棱镜式聚焦屏是指单反相机上的环带微棱镜。聚焦时目视环带微棱镜内的画面，如画面在环带微棱镜内呈锯齿状微棱角锥，则表示聚焦不准确；否则表示聚焦准确。如图 2.33 所示。

图 2.33　微棱镜式聚焦屏及聚焦示意图

4. 重影式聚焦屏

重影式聚焦又称双像重叠式聚焦，聚焦时目视取景屏中央的黄色小长方形，如果该长方形内的聚焦对象是虚实双影，则表示聚焦不准确；如虚像消失，仅存实像时，则表示聚焦准确。

传统相机的聚焦屏采用多种聚焦屏组合，数码相机大都采用磨砂玻璃式聚焦屏。可以使用手动聚焦方式，通过取景器观察磨砂玻璃聚焦屏，转动聚焦环，直到磨砂玻璃上面的图像清晰为止。当然也可以通过取景器适时观察手动聚焦的结果，直到清晰为止。

二、自动聚焦

自动聚焦（Automatic Focus）常用其英文缩写词"AF"表示。相机的自动聚焦方式一般分为主动式和被动式两种。主动式聚焦是指相机主动向被摄体发射红外光来确定距离，迅速锁定聚焦，这种聚焦方式速度快，但往往容易产生误差。被动式聚焦则是通过被摄体的反光情况确定距离，自动调整聚焦情况，误差小。目前，大多数数码相机都采用自动聚焦方式。自动聚焦的主要方式有光电检测、红外线和超声波、眼控等。

1. 光电检测型自动聚焦

光电检测，即使用测距感应器对自动聚焦目标区内的景物亮度情况进行检测，并将检测结果发回，相机根据检测结果完成自动聚焦。

2. 红外线和超声波型自动聚焦

红外线和超声波型自动聚焦是由相机发出红外线或超声波，到达自动聚焦目标区内的景物，被景物反射后，返回相机，相机接受红外线或超声波，并通过计算确定拍摄距离，完成自动聚焦。

3. 眼控自动聚焦

使用眼控自动聚焦，相机会自动追踪人物，并立即开始跟踪他们的脸部或眼睛，实现自动聚焦。

第六节　景深、超焦距及其运用

一、景深

拍摄时，成像的纵深清晰度范围有大有小，这就涉及一个非常重要的概念——景深。

1. 景深的概念

景深是指能在像平面上成清晰图像的物空间深度，即被摄体焦点前后能被记录得较为清晰的空间范围。

怎样才能控制景深的大小呢？只有了解了影响景深的因素，才可以通过各种参数去控制景深的大小，得到想要的效果。如图 2.34 所示，通过小景深突出前面的雕刻西瓜。

图 2.34　《雕刻西瓜》

2. 景深的形成

为了让大家更好地认识景深，下面用图来说明景深的形成过程。如图 2.35 所示，图中的双箭头代表镜头，被摄体 B 为聚焦对象，它会在焦平面上成像，焦平面就是感光材料所在的位置。被摄体 B 会在焦平面上成一个清晰的像，即 B'，如果 B 的后方有一个物体 A，那么 A 真正的聚焦点是 B' 的前方 A'，但是 A' 不在焦平面上，无法成像，到达焦平面上，物体 A 所成的像就不是点了，而是一个圆形光斑，又称弥散圈。同样，在 B 的前方也有一个物体 C，那么 C 真正的聚焦点在 B' 的后方 C'，但是 C' 不在焦平面上，也无法成像，到达焦平面上后，物体 C 所成的像也是一个弥散圈。人眼的分辨力有最小分辨角，只要弥散圈对人眼的张角小于最小分辨角，人眼就把弥散圈看成点了。我们把人眼不能分辨的最大弥散圈直径，称为允许弥散圈直径，用 δ 表示。当 A' 和 C' 的弥散圈小于最大弥散圈时，我们认为它们的成像都是清晰的。那么 AC 之间的景物就都是清晰的。我们把 AC 之间的距离称为景深，BC 之间的距离称为前景深，AB 之间的距离就称为后景深，C 为景深前界，A 为景深后界。

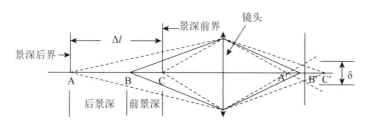

图 2.35　景深的形成示意图

3. 影响景深的因素

影响景深的因素有三个：光圈（或光圈系数）、焦距、物距。光圈和焦距在前面已介绍过，物距即拍摄距离，指被摄体到相机的距离。因为这三个因素都能影响景深，所以只有在两个因素不变的前提下改变第三个因素，才能总结出一定的规律。

（1）光圈对景深的影响

当镜头焦距和物距不变时，光圈越大，景深越小；光圈越小，景深越大。即光圈系数越大，景深越大，效果对比如图 2.36 所示。

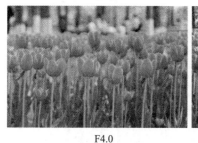

F4.0　　　　　　　　　　　　F22

图 2.36　光圈对景深的影响

（2）焦距对景深的影响

当光圈系数和物距不变时，焦距越长，景深越小；焦距越短，景深越大。如图 2.37 所示。

24mm　　　　　　　50mm　　　　　　　105mm

图 2.37　焦距对景深的影响

（3）物距对景深的影响

当光圈系数和焦距不变时，物距越大，景深越大；物距越小，景深越小。如图 2.38 所示。

1.8 米 5.4 米

图 2.38　物距对景深的影响

综合以上三个因素，想要获取最小景深，可以采用"最大光圈＋尽可能缩短的物距＋长焦镜头"的方法。但景深的调整一定要在相机参数调整允许的条件下，相机都有一个最近拍摄距离，小于最近拍摄距离时，是无法聚焦清晰的。有些相机带有景深预测按钮，可以观看景深效果。想获取最大景深，可以采用"最小光圈＋最短焦距镜头＋超焦距"的方法。

具体拍摄时，可以根据具体情况控制景深，如图 2.39 所示，使用 35mm 焦距镜头、F8 光圈系数拍摄，获得了较大的景深。

图 2.39　《雪景》

二、超焦距

超焦距是怎么形成的？如图 2.40 所示，当镜头调焦在无穷远时，像平面位于镜头焦平面的位置。物距为 h，被摄体 x 成像于 x' 点，它在焦平面上的弥散圈直径为最大允许值 δ，则 x 点是能在像平面上清晰成像的最近点，再靠近相机的物点，在像平面上的成像就模糊不清了。我们把这个最近清晰点 x 至镜头的物距 h 称为超焦距。

应用超焦距调焦时，景深后界是 ∞（无穷大），景深前界是 $h/2$ 处。如果超焦距是 2 米，那么景深就是从 1 米到 ∞；如果超焦距是 3 米，那么景深就是 1.5 米到 ∞。

因此，只要拍摄时景深在 $h/2$ 和 ∞ 之间的所有物体，都认为是成像清晰的，使用超焦距拍摄，就可以获得尽可能大的景深。大景深可以应用于风光、旅游题材的拍摄。

图 2.40　超焦距示意图

　　超焦距并不是一成不变的，而是随着光圈、镜头焦距和模糊圈的变化而变化，不同光圈有不同的超焦距。

　　对于带景深表的相机来说，要调节超焦距，只需把刻度"∞"对准所用光圈的景深远界即可。

　　对于没有景深表的相机，该如何确定超焦距呢？可以从手机上下载"景深、超焦距计算器"App，安装后，进行使用。像这样的 App 有多种，大家可以根据需要进行选择。首先对功能进行选择，包括景深全参数计算、超焦距距离计算、相机光圈计算、镜头焦距计算。其次对相机画幅、相机光圈、镜头焦距、物距进行选择。接着输入相关数值，就可以计算出相应数据了，非常方便。计算好数据后，将聚焦方式调为手动聚焦，进行聚焦即可。

　　工欲善其事，必先利其器，本章对相机的原理、分类进行了介绍，并对其主要结构及主要概念进行了详细地分析，为读者更好地使用相机进行拍摄提供了丰富的理论支持。

第三章
数码相机

第一节　数码相机的特点

数码相机的特点可以概括为以下 7 点。

一、即拍即显

数码相机一般都配有液晶显示器，每拍摄一张图像后，可随时浏览拍摄结果，对不满意的图像可随时删除、重拍。而传统相机用胶片拍摄，只有对胶片冲洗后，才能看到图像。

二、绿色环保

传统相机的感光材料是胶片，曝光后需对胶片进行冲洗，冲洗所用的药液对环境有一定的污染。而使用数码相机拍摄的图像直接以电子的形式保存在存储介质上，通过打印得到照片，相对来说比较绿色、环保。

三、便于编辑和处理

数码相机拍摄的是数字图像，可以随时导入计算机，用相应的图像处理软件对图像进行编辑、处理，进行一些数字暗房的操作，非常方便。

四、能够无限次复制和长期保存

数码相机拍摄的图像，可以无限次复制，无衰减、无畸变，可以长期保存。

五、远程快速传送

互联网的普及使得数码相机拍摄的图像能即时传送，真正做到即拍即发，加快了效率。尤其对摄影记者而言，可高效将图像传送给编辑部，对新闻事件进行及时报道。

六、浏览方式丰富

数码相机拍摄的图像可以通过液晶显示器、电脑、手机、电视等进行浏览，也可打印出来进行观看。

七、图、声同时记录

绝大多数数码相机不仅可以记录图像，还可以记录声音。

第二节　数码相机的主要组成部件

数码相机的主要组成部件包括镜头、感光元件、模 / 数转换器、微处理器、存储器、液晶显示屏、接口。

一、镜头

数码相机的标准镜头因感光元件尺寸的不同而不同，有些数码相机的标准镜头焦距仅为 6 毫米（标识为"f=6mm"字样），这个 6mm 焦距的镜头和传统相机中 50mm 焦距的镜头相当。

数码相机的镜头大多可以变焦，变焦方式包括数码变焦（电子变焦）、机械变焦，有些数码相机上面会标有"3 倍电子变焦""6 倍机械变焦"等。

二、感光元件

目前存在两种主流的感光元件，CCD 和 CMOS，如图 3.1 所示，正如前文中提到的那样，CCD 的英文全称为 Charge Coupled Device，译为电荷耦合器件，CMOS 的英文全称为 Complementary Metal Oxide Semiconductor，译为互补金属氧化物半导体。二者是数码相机中常用的图像传感器，都利用感光二极管进行光电转换，将图像转换为数字数据，而二者的主要差异是数字数据传送方式的不同。

图 3.1　感光元件 CCD 和 CMOS

三、模 / 数转换器

模 / 数转换器又称（A/D）转换器，可将模拟电信号转换为数字电信号。A/D 转换器

的主要指标是转换速度和量化精度。转换速度是指将模拟信号转换为数字信号所用的时间，由于高分辨率图像的像素数量庞大，因此对转换速度要求很高，当然，高速芯片的价格也相应较高。量化精度是指存储每个样本值所用的信息量。

四、微处理器

微处理器（MPU，Microprocessor Unit）是数码相机的中央控制系统，负责控制测光、运算、曝光、闪光、拍摄逻辑及图像的压缩处理等操作。主要功能包括从数字图像信号中提取曝光量和对焦信息，通过运算和分析对曝光过程及对焦组件进行控制，对数字图像信号进行相应的处理。目前，已有许多机型把微处理器的控制功能集成在数字图像信号处理器（DSP，Digital Signal Processing）中。

五、存储器

存储器的作用是保存图像数据，这些图像数据可以被反复记录和删除。常用的存储器有两类：内置存储器和可移动外置存储器。内置存储器只是作为一种缓冲存储器，先将相机获得的数据暂时存入缓冲存储器中，然后将数据转移到可移动外置存储器（又称存储卡）中。常用的存储卡有 CF 卡、SD 卡、TF 卡等。

1. CF卡

CF（Compact Flash）卡是由 SanDisk 公司于 1994 年研制成功的，具有重量轻、体积小、速度快、造价低的优点，应用极为广泛。从封装方式上来看，CF 卡可分为 Ⅰ 型和 Ⅱ 型，两者均基于普通的 50 针接口设计，只不过在厚度上有所区别，Ⅱ 型比 Ⅰ 型厚 2~3 毫米，目前相机用卡主要是 Ⅰ 型，如图 3.2 所示。目前 CF 卡的读取速度可以达到 500MB/S 左右。

图 3.2　CF 卡

2. SD卡

SD（Secure Digital）卡是松下、东芝和 SanDisk 公司联合打造的一款存储卡，如图 3.3 所示。体积小，读取速度可以达到 300MB/S 以上，可热插拔。SD 卡背面的金属触片，左侧为 UHS-I 及普通 SDXC/SDHC 接口，右侧为 UHS-II/ UHS-III 接口。

UHS-II接口　　　UHS-III接口

图 3.3　SD 卡正面与反面示意图

SD 卡速度等级标志及适用范围如表 3.1 所示。

表 3.1　SD 卡速度等级标志及适用范围

速度等级标志	速度（MB/s）	适用范围
Class2	最低写入 2	数码摄像机拍摄、普通清晰度电视播放
Class4	最低写入 4	数码相机连拍、高清电视流畅播放
Class6	最低写入 6	单反相机连拍及专业设备的使用
Class10	最低写入 10	全高清电视节目的录制和播放
UHS-I	写入 50 以内，读取 104 以内（实际产品的写入速度已超该标准）	专业全高清电视节目的实时录制
UHS-II	写入 156 以内，读取 312 以内	4K、2K 视频录制
UHS-III	读取 624 以内	高于 4K 视频录制

3. TF 卡

TF 卡的全称为 TransFLash 卡，又称 Micro SD 卡，如图 3.4 所示。由摩托罗拉与
SanDisk 公司共同研发，在 2004 年推出。根据写入速率可分为普通型和高速型。

图 3.4　TF 卡

要根据相机的特点和具体使用需求对存储卡进行选择。

六、液晶显示屏

数码相机的显示屏一般为液晶显示屏（LCD，Liquid Crystal Display），如图 3.5 所示。
液晶显示屏的主要作用有三点：一是显示已拍摄的图像，供人及时浏览；二是显示功能菜
单，正确的菜单设置是拍摄成功的必要条件；三是取景构图。

图 3.5　液晶显示屏

七、接口

数码相机的接口有遥控端子、外接麦克风端子（MIC），耳机端子（🎧），音频／视频输出数码端子，HDMI mini 输出端子，USB 端子等，如图 3.6 所示。

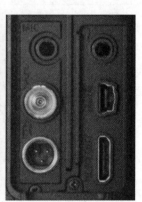

图 3.6　数码相机的接口

第三节　数码相机的参数设置

数码相机的参数设置是拍摄的重要环节，包括感光度、图像格式、分辨率、白平衡、曝光模式、测光模式、对焦模式等，每一项参数的设置都会影响数码相机的拍摄结果。只有对相机的参数有了深入的了解，才能针对不同的拍摄环境和要求进行准确设置。

一、感光度

感光度是胶片和感光元件感光性能的重要指标，是胶片和感光元件感光快慢的标志，是摄影时确定曝光组合的主要依据之一。目前感光度采用国际标准，用 ISO 表示，感光度的类型包括 AUTO、100、200、400、800、1600、3200、6400、12800、25600。AUTO 代表自动感光度，其他数值代表对光线的敏感程度，数值越大，对光线越敏感。

1. 感光度的选择

应该根据拍摄环境的亮度和拍摄题材选择合适的感光度。

人像、风光、静物等题材一般要求画面细腻、细节丰富，使用较低感光度会取得比较好的效果。如果需要制造高反差、高颗粒感的效果，可通过调高感光度来实现。

运动或纪实摄影最重要的是能把最精彩的瞬间真实地记录下来。在很多情况下，需要较高的快门速度。如果现场环境光线充足，那么自然应该把感光度调得低一点，从而有效地保证图像质量。如果现场的光线比较昏暗，又不允许使用闪光灯时，就要适当提高感光度，先保证把图像拍下来，再考虑画面的质量。

2. 感光度对成像质量的影响

在曝光正确的前提下，感光度对成像质量的影响体现在噪点上。感光度越高，噪点越多，图像质量就越低。图 3.7 中的 4 张图像可以说明感光度对清晰度的影响。

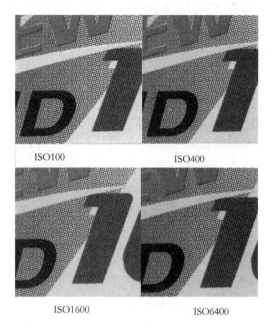

图 3.7　感光度对清晰度的影响

目前中高端相机对此已有解决措施，即降噪。降噪是指对噪点进行优化和消除。如果开启降噪功能，那么相机在拍下图像之前就会利用数字处理方法来消除图像噪点。在消除噪点的同时，会损失画面细节，造成图像清晰度下降。如果感光度过高，是无法完全消除噪点的，所以在设置感光度时一定要兼顾图像质量。

二、图像格式和分辨率

1. 数码相机中常见的文件存储格式

拍摄前应该根据需要选择合适的文件存储格式。图像存储格式主要有 jpg、TIFF、RAW 格式，视频存储格式主要有 AVI、MOV、MP4、MPEG、XAVCS，AVCHD 格式。此处主要介绍图像存储格式。

（1）jpg（JPEG）格式

jpg 是应用最广泛的一种图像压缩格式，压缩比率通常在 10:1 到 40:1 之间，所以图像中重复或不重要的元素会被丢失，从而造成图像数据的损失，导致图像失真。但正是因为 jpg 格式的文件能将图像压缩在很小的存储空间中，所以才大大增加了图像存储的数量，加快了图像存储的速度，也加快了连续拍摄的速度，从而被广泛应用于新闻摄影领域。对于要求不是太高的摄影者来说，低压缩率（高质量）的 jpg 文件是一个不错的选择。

（2）TIFF 格式

TIFF 是一种非失真的图像压缩格式（最高 2~3 倍的压缩比），文件扩展名是 TIF。这种压缩是对图像本身的压缩，即把图像中某些重复的信息采用一种特殊的方式进行记录。图像可被完全还原，能保持原有的颜色和层次，优点是图像质量高，缺点是占用空间较大。TIFF 格式是目前大部分数码相机都支持的文件存储格式，兼容性强，不会受到处理软件的限制。如果将拍摄的图像进行印刷出版，采用 TIFF 格式的图像，效果会比较理想。

（3）RAW 格式

RAW 的意思是原材料或未经处理的东西。RAW 文件包含了原图像文件在生成后，进入相机图像处理器之前的所有图像信息。RAW 格式的图像上会存留光圈、快门、焦距、ISO 等数据，但不会对所拍摄的图像进行任何加工，保存了完整的图像数据，目前几乎所有数码相机都支持 RAW 格式，用户可以利用某些特定软件对 RAW 格式的图像进行处理。总而言之，将图像保存成 RAW 格式，可以保留图像的品质，避免图像质量的损失，这就是专业摄影师都将图像格式保存为 RAW 格式的原因。

RAW 格式的文件所占的存储空间比 jpg 格式的文件大，以佳能相机为例，在分辨率为 5472×3648 的情况下，设置保存两种文件格式，一种是 RAW 格式，另一种是 jpg 格式，jpg 格式文件的大小为 3.5M，而 RAW 格式文件的大小为 20.8M。

不过，每一家厂商有自己的 RAW 算法，来控制文件大小，不同厂商的 RAW 格式文件，其扩展名也有所不同，比如 ARW 是主流索尼相机 RAW 格式文件的扩展名，CR2 是主流佳能相机 RAW 格式文件的扩展名，佳能微单 EOSR 使用 CR3 扩展名，NEF 是主流尼康相机 RAW 格式文件的扩展名，DNG 是主流大疆无人机、华为手机相机 RAW 格式文件的扩展名。

2. 分辨率

分辨率是指图像所含像素的多少。分辨率是影响图像质量的重要因素，一般用水平和垂直方向上所能显示的像素数来表示，分辨率越高，像素数越多，画质越好，图像的细节表现就越充分。数码相机的指标中常常同时给出多个分辨率，如 1280×960（2457600 像素、2736×1824（4990464 像素）、3648×2432（8871936 像素）、5472×3648（19961856 像素）。目前单反相机的分辨率已达到 5060 万像素。分辨率的选择完全取决于图像的用途及对图像质量的要求。质量要求越高，就需要选择越高的分辨率。

三、白平衡

1. 什么是白平衡？

白平衡的英文名称为 White Balance，原意是指"不管在任何光源下，都能将白色物体还原为白色"，在拍摄时可以通过调整白平衡得到想要的画面效果。如何根据需要来调整白平衡呢？首先要了解色温的概念。

2. 什么是色温?

当绝对黑体(绝对黑体既不反射也不透射,完全吸收入射光。这里的绝对黑体只是一个理想的黑色物体)在某一特定温度下,其辐射的光与某一光源的光具有相同特性时,绝对黑体的这一特定温度就是该光源的色温。色温用绝对温度单位 K(开尔文)表示。

通俗来讲,色温是指光源的光谱构成,是光源的色光成分。色温决定光线的色彩倾向,数值越小,越偏向暖光,数值越大,越偏向冷光。一般来说,日光型白光的色温为 5600K 左右,灯光型白光的色温为 3200K 左右。常见光源的色温如表 3.2 所示。

表 3.2　常见光源的色温

光源	色温(k)(约数)	光源	色温(k)(约数)
蓝天空	19000~25000	电子闪光灯	5300~6000
薄云蓝天空	13000	水银灯	5700
云雾弥漫天空	7500~8400	日光荧光灯	7000
白天平均照明光	6400~6900	白光荧光灯	4800
中午日光	5400~5600	摄影卤钨灯	3000~3400
下午四时半日光	4700	新闻碘钨灯	3200
日出二时日光	4400	普通白炽灯	2650~2980
日出时日光	1850	蜡烛光	1850

3. 如何设置白平衡?

设置数码相机的白平衡是获得理想的画面色彩的重要保证。在数码相机中一般有以下几种白平衡参数可供选择,如果拍摄时选定了某一挡白平衡,就是以此光源为基准进行调整,数码相机的调整界面如图 3.8 所示。数码相机的白平衡对应的色温如表 3.3 所示。(说明:表格中的数据来源于佳能相机,数值均为约数。)

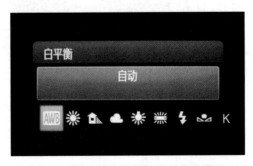

图 3.8　数码相机中调整白平衡的界面

表 3.3　数码相机的白平衡对应的色温

白平衡标志	AWB	☀	🏠	☁	🔆	🔅	⚡	◳	K
色温（约数）	自动	5200~5500K	7000K	6000K	3200K	4000K	5500K	自定义	自主调节

在拍摄时，按照表 3.3 来选择此种光线对应的白平衡，如晴天拍摄选择☀标志，阴天拍摄选择☁标志，那么拍摄出来的图像，基本是不偏色的，即达到色彩平衡了。如果实际光源与白平衡对应的光源的色温不一致，手动调整白平衡就很难达到理想效果，在一些专业相机中，可以通过白平衡偏移（WB SHIFT），甚至白平衡包围（WB BKT）微调色彩。

当然，在拍摄实践中，有时也会根据拍摄需要，如情感的表达、气氛的营造等，来打破色彩平衡，让图像偏暖或者偏冷，应该怎么调节呢？

选定某挡白平衡后，拍摄时就以该挡白平衡所对应的色温为标准，如果拍摄环境的光线色温低于选定的白平衡所对应的色温，则拍摄的画面偏暖；如果拍摄环境的光线色温高于选定的白平衡所对应的色温，则拍摄的画面偏冷。

图 3.9《清晨》是在太阳初升时拍摄的，此时的阳光色温大约为 2000K，如果选定白平衡为☀，其对应的色温约为 5500K。2000K 相对 5500K 而言，色温较低，那么拍摄出来的阳光下的景物会呈现暖色调，没有被阳光照射到的景物，由于受到天空中光的影响，色温会达到 10000K 以上，拍出来的景物偏冷色。

图 3.9　《清晨》

在阴天进行拍摄，色温大约为 6000K，如果选定白平衡为☀，它对应的色温约为 3200K，由于 6000K 大于 3200K，所以拍摄出来的图像偏冷色。如果选定白平衡为☀，拍摄出来的图像同样会偏冷色。同样是偏冷色，二者的偏色程度是不一样的，白平衡的色温值差值越大，偏色就越重；差值越小，偏色就越轻。想拍出偏色明显、色彩浓度较高的画面，选择的白平衡要与拍摄环境色温差值尽量大。

图 3.10 的拍摄时间是太阳刚刚落下，余晖还在，余晖处色温约为 2000K，选择的相机的白平衡色温约为 5500K，水面已经没有阳光了，给水面照明的是蓝天，色温约为 10000K，因此相对 5500K 而言，余晖处偏暖，水面偏冷，呈现出冷暖结合的画面。

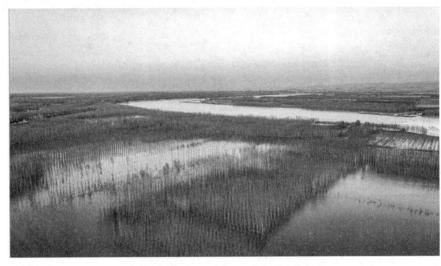

图 3.10　《黄河岸边》　摄影：张兴华

图 3.11 的拍摄时间是夜晚，古建筑发出的光是红光，色温较低，约为 900K，选择的相机的白平衡色温约为 5500K，天空的色温约为 10000K，同样可以拍摄出冷暖结合的夜晚灯光秀的美好画面。

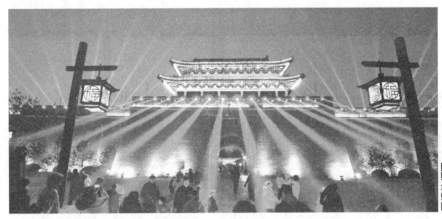

图 3.11　《灯光秀》

四、曝光模式

常用的曝光模式包括 AUTO（全自动曝光模式），P（程序曝光模式），A 或 AV（光圈优先曝光模式），S 或 TV（快门速度优先曝光模式），M（手动曝光模式）。以佳能相机为例，拍摄模式盘如图 3.12 所示。

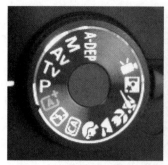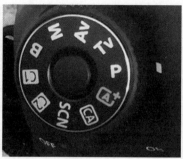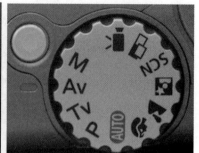

图 3.12 数码相机的拍摄模式盘

1. AUTO（全自动曝光模式）

在此模式下，拍摄者完全不需要调整参数，曝光时相机会自动调整感光度、对焦模式、测光模式、白平衡、光圈和快门速度等，从而得到正确的曝光。

2. P（程序曝光模式）

在此模式下，相机会根据测光结果，自动确定光圈和快门速度，拍摄时，拍摄者甚至并不知道光圈、快门速度的具体值。拍摄完成后，可以通过查看照片信息来获知光圈和快门速度数值。而感光度、对焦模式、测光模式、白平衡等参数都需要拍摄者自己来调整。此模式的界面以佳能相机为例进行说明，如图 3.13 所示。

3. A或AV（光圈优先曝光模式）

在此模式下，拍摄前，拍摄者需要确定感光度、对焦模式、测光模式、白平衡、光圈，拍摄时，相机会通过测光系统的测光结果，自动为其匹配快门速度。此模式的界面以佳能相机为例进行说明，如图 3.14 所示。

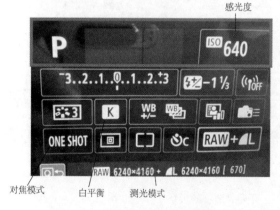

图 3.13 程序曝光模式下的界面

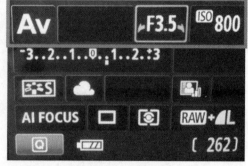

图 3.14 光圈优先曝光模式下的界面

4. S或TV（快门速度优先曝光模式）

在此模式下，拍摄者在拍摄前需要确定感光度、对焦模式、测光模式、白平衡、快门

速度，拍摄时，相机会通过测光系统自动为其匹配光圈系数。以佳能相机为例，此模式对应的界面如图 3.15 所示。

5. M（手动曝光模式）

在此模式下，拍摄前，感光度、对焦模式、测光模式、白平衡，快门速度和光圈都需要拍摄者自己调整，曝光结果也由拍摄者确定。当然，拍摄者可以参考相机的测光系统测出的曝光值，从而得到正确的曝光。以佳能相机为例，此模式对应的界面如图 3.16 所示。

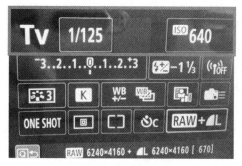

图 3.15 快门速度优先曝光模式下的界面

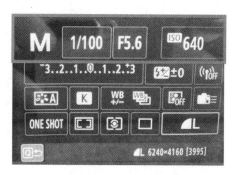

图 3.16 手动曝光模式下的界面

五、测光模式

相机往往根据测光来决定曝光值，测光模式的选择直接关系到曝光的结果。测光就是测量来自被摄体的亮度，让拍摄结果接近实际亮度，以实现正确曝光。人眼可以适应不同的亮度，而相机只能根据系统指令分辨画面亮度，所以为了方便对光线的测量，选择反光率"18% 中性灰"作为测光基准，相机的测光系统会把"18% 中性灰"的亮度当作正确的曝光。拍摄深色物体或深色区域较多的画面时，相机根据测光会认为画面反光率低于基准值，会自动提高亮度，增加曝光，所以黑色物体被拍成了灰色，比实际偏亮。拍摄雪景、雾景等白色区域较多的画面时，画面反光率高于基准值，相机测光后会认为太亮，会自动降低亮度以达到平衡，需要减少曝光，所以白色物体被拍成了灰色，比实际偏暗。不同反光率的物体测光后呈现拍摄结果为 18% 中性灰的情况。

相机的测光模式一般分为中央重点平均测光、点测光、局部测光、评价测光四种。其图标如图 3.17 所示。

图 3.17 相机测光模式

1. 中央重点平均测光

中央重点平均测光是应用最多的一种测光模式，几乎都将中央重点平均测光作为相机默认的测光模式，测光模式示意图如图 3.18 所示。该模式适合主体在画面中间的情况，同时也兼顾了陪体和背景，具有很强的实用性。如果主体不在画面中央，就不要选择这种测光模式。

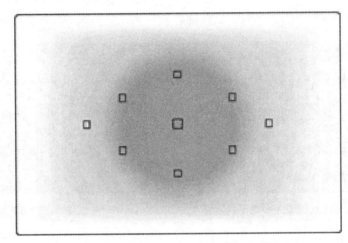

图 3.18　中央重点平均测光模式示意图

2. 点测光

使用点测光模式测光时，测光区域大约只占画面的 2%~3%，不考虑周边环境亮度，只保证对主体这个"点"来测光、曝光，如图 3.19 所示。适合拍摄主体和周围环境明暗悬殊较大的情况。在舞台摄影中，当演员较亮，背景比较暗时，采用点测光模式可以保证演员曝光正常。拍摄逆光下的主体时，采用点测光模式也比较合适。

如果相机有"点测联动"功能，对焦点也是测光点，摄影者在完成对焦的同时也完成了测光，这对抓拍动体比较有利，这种功能在专业相机中比较多见。

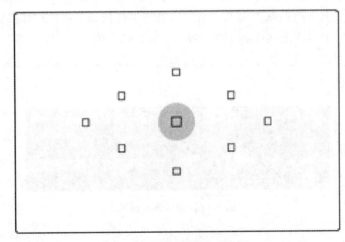

图 3.19　点测光模式示意图

3. 局部测光 ▣

局部测光是中央重点平均测光和点测光的折中模式，是对画面的某一局部进行测光，如图 3.20 所示。当主体与背景有着强烈的明暗反差，而且主体所占画面的比例不大，测光范围比点测光模式下更大时，宜使用局部测光模式。

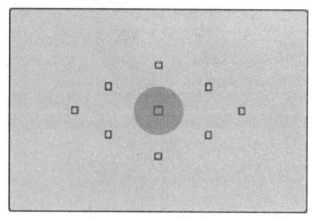

图 3.20 局部测光模式示意图

4. 评价测光 ▣

评价测光是数码相机中最主要的测光模式，在部分相机中，评价测光被称为"矩阵测光"。先将取景窗中的画面分割成若干区域，然后对各区域进行测光，并取得曝光值，接着计算出各区域的比重，最后运算出一个平均的科学的测光结果，以保证曝光准确，如图 3.21 所示。

该模式适合拍摄画面明暗反差不大的内容，如顺光、前侧光或阴天的背景，以及大面积亮度比较均匀的场景，如风景、人物特写、中景、集体照等。

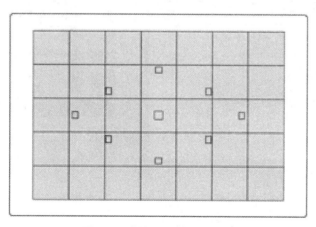

图 3.21 评价测光模式示意图

相机的测光系统，在一定程度上可以帮助我们得到正确曝光，但是相机永远无法真正按照摄影者的意图进行曝光，只有了解了相机的不同测光特性，才能确保得到最佳曝光，

获得高质量的图像。如图 3.22 所示，四张图是在不同的测光模式下拍摄的，花朵的曝光度还是有一些差别的。

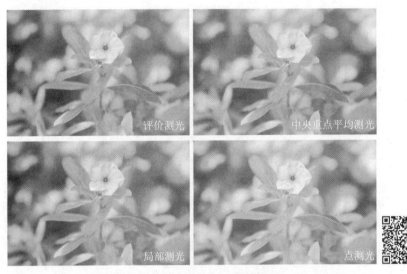

图 3.22　不同测光模式下拍摄的图片

六、对焦模式

对焦模式可以分为手动对焦（MF 或 M）和自动对焦（AF 或 A），一般都会在相机镜头或者机身上标识，如图 3.23 所示。

图 3.23　镜头上的对焦模式

1. 手动对焦（MF或M）

当调整到 MF 时，通过旋转对焦环即可对焦。这种对焦方式主要依赖摄影师的判断及其对技术掌握的熟练程度，手动对焦的适用情况如下。

（1）当画面对比度不够时，如拍摄白墙、蓝天、水面等单一色彩的画面时，通过自动对焦无法找到焦点，必须使用手动对焦。

（2）在弱光环境下，即使使用闪光灯，相机也不容易完成自动对焦。

（3）在微距拍摄时，景深很小，使用自动对焦拍出来的焦点往往不是我们想要的。因为在自动对焦时，镜头会根据对焦点进行对焦，在很多情况下，相机的对焦点都不在我们想要的位置上，我们就需要采用先对焦后构图的方式来解决该问题，但是这很容易造成跑焦或失焦现象。而手动对焦就可以精确地调整焦点，使被摄体完全合焦。

（4）在隔着玻璃拍摄时，比如拍摄鱼缸里的鱼，如果使用自动对焦，相机通常会自动对焦在玻璃上，而不是要对焦的物体，这时，使用手动对焦会比自动对焦效果好很多。

2. 自动对焦

自动对焦是指利用光的反射原理，将物体的反射光传到相机的传感器上，由相机内的电动对焦装置进行对焦。自动对焦模式分为主动式和被动式两种。

值得一提的是，数码相机中的自动对焦方式有多种：中央对焦、智能对焦、点对焦、人脸部/眼部识别对焦、动物眼部对焦等。

（1）中央对焦

中央对焦是指摄影者先将中央对焦框对准被摄体，然后半按快门按钮，听到"嘀嘀"声，即提示对焦成功，再全按快门按钮进行拍摄。此模式适用于人像与风景的拍摄。

（2）智能对焦

数码相机中的智能对焦有多种，目前常用的有多重对焦、区域对焦、人眼智能对焦等。智能对焦的主要工作原理为半按快门时，相机根据被摄体自动捕捉动态物体。

① 多重对焦，即多点对焦。利用数码相机内的多个对焦点来捕捉被摄体，实现对焦，在被摄体不在中心位置时，可以通过设定在数码相机内部的对焦点来实现对被摄体的跟踪对焦。根据对焦目标可识别的范围，目前常见的多点对焦有 9 点、11 点、19 点、21 点、41 点、45 点、51 点、61 点等对焦点，61 点对焦点的界面如图 3.24 所示。Sony A9 对焦系统具有 693 个对焦点，对焦点越多，对焦越方便。在液晶显示屏或取景器中可以看到对焦点的个数及排列情况，使被摄体在任何位置都能得到准确对焦。

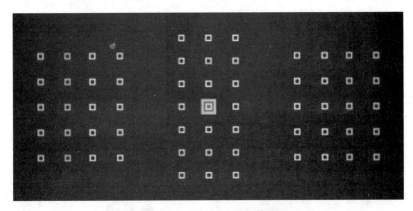

图 3.24　61 点对焦点界面

② 区域对焦。其原理和多点对焦相似，主要通过为对焦点设定区域来完成对焦，如图 3.25 所示。区域对焦常常用于拍摄被摄元素较多的画面。

③人眼智能对焦。此模式较为先进，数码相机会在人眼通过取景器观察景物时，跟踪人眼变化，来完成焦点的设置与对焦，如图 3.26 所示。此功能通常在部分高端相机中可以实现。

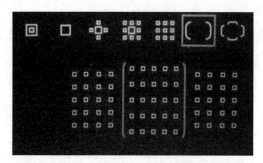

图 3.25　区域对焦界面示意图

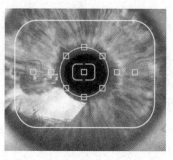

图 3.26　人眼智能对焦示意图

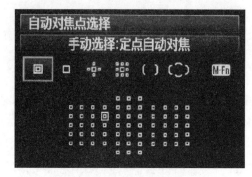

图 3.27　点对焦界面示意图

（3）点对焦

点对焦是指在多点对焦的基础上，采用高科技在整个拍摄画面的任意位置手动选择对焦点，由拍摄者按照导向按钮移动对焦框至被摄体，然后半按快门实现对焦，如图 3.27 所示。该方式适用于被摄体不在画面中央时的对焦情况。

（4）人脸部 / 眼部识别对焦

人脸部 / 眼部识别对焦是指拍摄时对人的五官进行识别，然后半按快门进行对焦，如图 3.28 所示。这种方式一般在拍摄人像时使用。

图 3.28　人脸部 / 眼部识别对焦示意图

（5）动物眼部对焦

这种方式主要针对拍摄动物的相机机型，如佳能相机 EOS R5 和 EOS R6 型号，两者都能支持最高 20 张 / 秒的高速连拍。

3. 数码相机的自动对焦操作

因为合焦需要一定的时间，所以相机预设了一些对焦动作，根据对焦动作的类型，数码相机的自动对焦操作可分为单次自动对焦、连续自动对焦和人工伺服自动对焦。

（1）单次自动对焦

半按快门，自动对焦系统就开始工作，相机对焦成功后发出"滴"的一声，此时焦点会被锁定，就可以按下快门了。焦点锁定后，对焦点不会因为相机或者被摄体的移动而改变。如果想要改变对焦点，需要松开快门按钮，重新对焦。单次自动对焦适合拍摄大多数静止物体，不适合拍摄运动物体。单次自动对焦在佳能相机中表示为 ONE SHOT，在尼康相机中表示为 AF-S。

（2）连续自动对焦

半按快门后，相机会锁定焦点区域对焦，一旦目标产生未知变化，相机会自动追焦（追焦依据是第一次半按快门后锁定的对焦区域）。该模式是单次自动对焦和人工伺服自动对焦两种模式的结合，相机会自动判断物体是静止还是移动的，然后自动选择单次自动对焦或人工伺服自动对焦。半按快门按钮，按住不放，相机会持续发出提示声。连续自动对焦适合拍摄动静状态不稳定的被摄体。在佳能相机中，该模式表示为 AI FOCUS，在尼康相机中表示为 AF-C。

缺点：对焦速度容易受到相机性能的影响，如果对焦速度跟不上物体移动速度，就会出现丢焦情况。

（3）人工伺服自动对焦

该模式在佳能相机中表示为 AI SERVO，在尼康相机中表示为 AF-A，适合拍摄运动物体，在相机开启对焦系统的一瞬间，先是启动单次自动对焦，如果被摄体突然动了，直接启动连续自动对焦进行跟踪。

半按快门按钮，锁定对焦点后，对焦系统仍然继续工作，当被摄体移动时，对焦系统能够实时变化对焦点，进行跟焦，跟焦过程中，要一直半按快门按钮，不能松开。此模式在合焦时不会发出响声，当运动物体进入画面时，可以快速地按下快门按钮进行抓拍。

七、数码相机的其他设置

1. 数码相机的防抖功能

拍摄时按动快门时给相机的作用力可能会导致相机抖动，从而造成图像模糊。防止抖动的最有效方法就是在拍摄时提高快门速度。当快门速度足够快时，可以避

免抖动对图像造成的影响。不产生抖动的安全快门速度一般是焦距的倒数。当使用 500 mm 的超长焦镜头时,快门速度要保持在 1/500 秒以上;当使用 100 mm 的长焦镜头时,快门速度要保持在 1/100 秒以上。除此之外,数码相机还有电子防抖和机身防抖、镜头防抖等功能。

电子防抖是依靠相机的智能功能自动提高 ISO 的数值,从而用更短的快门时间拍摄,达到防抖的效果。实际上是通过牺牲图像的质量来换取快门的时间。

机身防抖的原理是设置可以移动的图像传感器,抵消来自镜头图像产生的抖动,所以只要相机的机身具有防抖功能,使用任何镜头都可以达到防抖的目的。机身防抖对拍摄时造成的机身旋转更有效果。因为有了机身防抖功能,很多不具备防抖功能的小型镜头或者定焦镜头能获得更大的使用空间。机身防抖一般通过菜单进行设置。

镜头防抖通过在镜头的内部放上特殊的浮动镜片组来达到防抖的目的,镜头防抖更适合长焦镜头下的防抖。一些相机镜头上有防抖功能开关,手持相机进行拍摄时要把开关打开,防抖功能才能启动。如果使用三脚架进行拍摄,一定要把防抖开关关掉。

2. 防红眼功能

在闪光灯模式下拍摄人像特写时,图像上人眼的瞳孔会呈现红色斑点,即为红眼现象。因为在比较暗的环境中,人眼的瞳孔会放大,这时使用闪光灯,强烈的光线会通过人的眼底反射入镜头,眼底红色的毛细血管就形成了红色的光斑。防红眼功能是指在正式闪光之前预闪一次,使人眼的瞳孔缩小,从而减轻或消除红眼现象。

在使用防红眼功能时,是不能使用外置闪光灯的,因为打开快门之前,外置闪光灯已经闪了,当开启快门的时候,外置闪光灯就不会闪光了。也就是说,外置闪光灯在开启快门之前就闪光了。防红眼功能的几次闪光间隔较长,大约在 100ms 以上。把防红眼功能解除后,外置闪光灯就可以正常工作了。

3. HDR功能

由于数码相机感光元件的动态调整范围有限,所以在实际拍摄时,如果现场光比特别强烈,若按强光处确定曝光,弱光处就一片黑,拍摄的图像没有层次感;若按弱光处确定曝光,强光处就一片白。为了解决这个问题,HDR 功能就出现了,HDR 功能就是通过机器内部处理,压制强光部分,使其不至于过度曝光,提升弱光部分,使之有一定层次。这个功能有一定的实用价值,尽管我们可以进行后期处理,但肯定没有相机自带的 HDR 功能拍摄方便。如图 3.29 所示,我们会发现芦苇和太阳分别是两张图像的组合,在较暗芦苇的旁边有较强的金色的边界,像轮廓光的效果。是因为拍摄时拍了两次,第一次拍摄时根据设置好的曝光组合进行曝光,第二次拍摄时在原来的曝光基础上增加了曝光量(增量需自行设置),恰好有微风吹来,使得两张图像中芦苇的成像不在一个位置,叠加后就产生了非常奇妙的视觉效果。

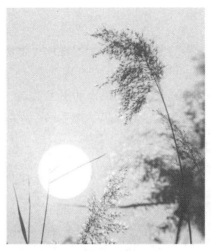

图 3.29 　《镀金》

4. 多重曝光

多重曝光是指摄影中采用两次或者更多次独立曝光，然后将它们进行叠加，合成一张图像的技术方法。以佳能相机为例，一般有 4 种叠加方式，即加法、平均、明亮、黑暗。

加法：把每一张图像进行叠加，叠加的张数越多，画面会变得越明亮，这种方式适合在弱光下拍摄。

平均：当拍摄完多张图像后，最终的曝光是全部图像的平均曝光量。

明亮：保留高光区域，将阴影区域进行叠加合成。

黑暗：保留阴影区域，将高光区域进行叠加合成。

从实际使用情况来看，平均方式是最为常用的叠加方式。

第四节　拍摄实践及曝光控制

摄影到底拍什么，怎么拍？面临着很多选择，如题材、时机、拍摄技术、用光、构图方式等。

一、题材的选择

拍摄之前，首先要确定拍摄题材，题材的选择是摄影者进行艺术创作的第一步。在丰富多彩的大千世界中，可选择的题材很多，包括风光摄影、花卉摄影、静物摄影、人物摄影、体育摄影、新闻摄影等，题材选准了，也就确定了拍摄目标。只有不断地深入生活，有双发现美的眼睛，对被摄体有深入的了解，并善于发现特殊的视角，才能突出本题材所包含的主题和内涵。

二、时机的选择

时机的选择是摄影成功与否的关键，要善于发现或等待最能准确表达主题的时机，如光线、时间、季节、环境等，只有这些因素符合拍摄要求，才能按下快门。如图 3.30 所示，选择蜻蜓在植物顶端震动翅膀的瞬间进行拍摄，动感十足。

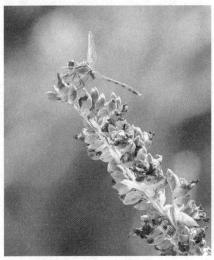

图 3.30　《蜻蜓》

三、拍摄技术的选择

选择了题材和时机，还要考虑如何将摄影者的思想注入主题的表达，所以摄影者还应该具备熟练地捕捉美的摄影技术。不同的摄影技术会产生不同的效果，摄影技术的选择是准确表达主题与内涵的决定因素之一。如图 3.31 所示，选择小景深，虚化前景和背景，以突出花蕊的质感。而图 3.32 所示的《画意牡丹》则是采用多重曝光技术拍摄出的具有虚幻的画意感的画面。拍摄技术包括很多方面的内容，接下来我们重点对曝光技术进行介绍。

图 3.31　《芯》　　　　　　　　图 3.32　《画意牡丹》

1. 曝光量与曝光

曝光量是影响图像质量的重要指标之一。曝光量（H）等于像面照度（E）和曝光时间（t）的乘积。在感光度一定的情况下，主要通过光圈和快门控制曝光程度。

使用传统相机拍摄时，通过曝光，被摄景物从最暗至最亮部分都能被完整地记录在胶片上，或者说，通过曝光，景物的全部亮度等级所形成的影像密度都能反映在胶片乳剂特性曲线的直线部分。正确曝光就是在准确测光的前提下，按景物的中灰亮度的反射率来调节曝光量，使胶片感光厚薄适中，最大限度地获取丰富的影调和层次，如图 3.33 所示。

图 3.33　曝光正常的图像

如果曝光不足，景物阴暗部分的影纹和层次就会消失，如图 3.34 所示；如果曝光过度，景物明亮部分的影纹和层次就会消失，甚至发生光渗现象，从而破坏影像的清晰度，如图 3.35 所示。

图 3.34　曝光不足的图像　　　　　　　　　图 3.35　曝光过度的图像

数码相机的感光材料是感光元件，因此数码相机对快门曝光精度的要求比传统相机高。传统相机对曝光误差的要求在 ±1EV，而数码相机对曝光误差的要求在 ±0.3EV。EV（Exposure Values）是反映曝光多少的数值，EV 值每增加 1.0，相当于摄入的光线量增加一倍。

由于数码相机的感光特性曲线基本上是线性的，动态范围比较小，一旦曝光量超出了它的动态范围，图像的细节就会有所损失。所以，一定要按数码相机的成像特点及后期处理规律进行曝光，从而拍摄出曝光相对正确的图像。

2. 直方图及曝光判断

大多数数码相机都能显示直方图，可以非常直观、精确地展现曝光情况。直方图的横坐标表示图像的亮度值，从黑（0）到白（255）；纵坐标表示像素的多少。

如图3.36所示，上图像素分布于直方图的全区域，曝光基本正常。中图暗部超出动态范围，暗部细节严重缺失，曝光不足。下图图像的亮部超出动态范围，高光部分细节丢失，这种曝光情况被称为亮部溢出，所以可以迅速判断出该图像是一个曝光过度的图像。

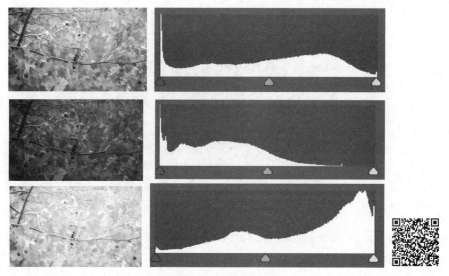

图 3.36　曝光情况直方图对比图

但是通过直方图并不能绝对地判断曝光的准确与否，应根据拍摄者的拍摄意图和画面表现的要求对曝光量做适当的调整，如剪影拍摄，从直方图上判断出的结果是曝光不足，但这也许就是拍摄者想要的曝光组合。否则，很可能出现主体曝光不足或曝光过度的情况，例如把白雪拍成灰雪、把黑煤拍成灰煤等。一般来说，要表现明快、淡雅的气氛时，可适当增加曝光量，以达到高调效果。拍摄以黝黑、浓郁色为主的低调图像时，可适当减少曝光量。

3. 曝光技巧

（1）亮部优先法

数码图像是通过数码相机中的相关软件进行运算处理后的图像，图像亮部细节一旦丢失便无法挽回，所以在拍摄时，要确保图像的亮部影调细节的存在。必要时可以以亮部为曝光基准，以确保亮部影像细节不受损失，但是暗部曝光就会不足。如图3.37所示，曝光不足的图像通过软件的处理，可以变成一张质量上乘的图像。暗部曝光率提高了，亮部画面的细节也得以保留，调整后的画面如图3.38所示。

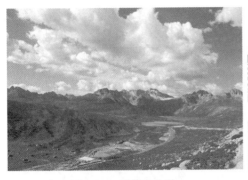

图 3.37　亮部优先法　　　　　　　　　　　　图 3.38　调整后的画面

（2）曝光包围法

在曝光情况不好把握时，可使用曝光包围法先按测光系统测出的曝光量拍一张，然后在其基础上增加和减少曝光量，各拍摄一张。如果仍无把握，可以变化曝光量，多拍几张。可按级差为 1/3EV、0.5EV、1EV 等来调节曝光量，如图 3.39 所示。每张图像的曝光量各不相同，这样就能从一系列的图像中挑选出一张令人满意的作品。如图 3.40 所示为按级差 1EV 拍摄的图像，可以从中挑选。

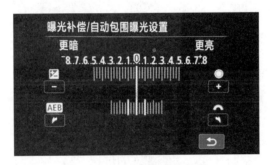

图 3.39　自动包围曝光设置

图 3.40　曝光包围（级差为 1EV）

（3）"白加黑减"曝光原则

因为相机的测光是以 18％ 的灰度为基准的，所以当拍摄白色或者高亮物体时，为避免出现白色偏灰的问题，如图 3.41 所示，拍摄者就需要适当地增加曝光补偿，如图 3.42 所示。而当拍摄黑色物体或是暗调物体时，就应适当地减少画面的曝光量，让被摄体的暗部细节可以被清晰地展现出来，如图 3.43、图 3.44 所示。

图 3.41　自动曝光拍摄　　　　　　　　　　　　图 3.42　加曝光补偿拍摄

图 3.43　自动曝光拍摄　　　　　　　　　　　　图 3.44　减曝光补偿拍摄

对于任何一个题材，都有各种各样的方式进行拍摄。对于同一个题材，不同的拍摄者也会拍出不同的风格，这是因为人的经历和生活环境不同，对于事物的敏感程度、直觉、兴趣和想象力也不同，所以会形成不同的摄影风格、拍摄角度、构图方式和摄影表达方式。

整个拍摄过程是一个不断寻找、不断观察的过程，只有不断地观察、积累，寻找独特的视角，才能拍出与众不同的摄影作品，从而打动观者。这需要摄影者在拍摄前多思考，多规划，多设想将要拍摄的画面。当然，到拍摄现场时，还需要有灵敏的眼光，能迅速锁定拍摄对象，拍下感动瞬间。

第五节　拍摄用附件

一、脚架

1. 三脚架

三脚架的主要作用是固定相机，以达到某些摄影效果。尤其是在长曝光情况下，一定要使用三脚架，如图 3.45 所示。另外，拍摄夜景、车流、水流、光绘等各种慢门创意作品时，三脚架也是必备的。

2. 独脚架

独脚架的体积小、重量轻，方便携带，如图 3.46 所示。独脚架并不能代替三脚架，其稳定性大不如三脚架，不适合长时间曝光的应用。当相机与独脚架连为一体时，相机在垂直方向上已经不再抖动，而水平方向的抖动本来就不如垂直方向的抖动幅度大，同时独脚架的重量也起到了稳定相机的作用，所以独脚架可以小幅度地辅助相机的稳定，拍摄时可以把安全快门速度放慢 2~3 挡左右。

图 3.45　三脚架

图 3.46　独脚架

独脚架可以配合云台，当作延伸臂使用。将相机高高撑起，获取高处的视角，很多数码相机都具有翻转液晶屏，使用翻转液晶屏取景，可以利用快门线或快门遥控器以及定时自拍方式进行拍摄。

3. 云台

云台是安装在三脚架或独脚架最上方用来固定相机的"平台"，云台有多种形式，如图 3.47 所示。其作用是控制相机全方位角度旋转，以方便从不同角度拍摄。

图 3.47　不同云台

二、快门线

拍摄时手直接按动快门按钮的瞬间会导致相机多多少少地晃动，影响画面清晰度，降低图像质量。快门线是控制快门的遥控线，可以避免相机因按下快门按钮而产生的晃动。

快门线分为两种，有线和无线，如图 3.48 所示，半按有线和无线快门线都能够对焦，和相机上的快门效果几乎一样。在功能相同的情况下，有线快门线的价格更便宜。

图 3.48　快门线

三、滤镜

相机的滤镜是安装在相机镜头前用于过滤光线的附加镜片，是独立于镜头之外的。

1. UV镜

UV 镜又叫做紫外线滤镜，如图 3.49 所示。其作用是吸收紫外线（对其他可见 / 不可见光线均无过滤作用），加强图像的清晰度，有助于增加色彩还原的效果，同时具有保护镜头的作用。UV 镜可用于拍摄风光，如海边、山地、雪原和空旷地带等。

UV 镜通常是无色透明的，不过有些 UV 镜由于加了增透膜，在某些角度下观看会呈现紫色或紫红色。普通的 UV 镜是双面单层镀膜的，透光率在 96% 左右。此外，还有多层镀膜的 MC-UV 镜，由于采用多层镀膜技术，其透光率在 99.9% 左右，因而能够完全保留原镜头的特性。

图 3.49　UV 镜

2. 偏光镜

偏光镜是根据光线的偏振原理制造的镜片，其作用是选择性地过滤来自某个方向的光线。偏光镜包括圆偏光镜（简称 CPL，Circular-Polarizing Lens）、线性偏光镜（简称 LPL，linear-Polarizing Lens），CPL 比较常用，如图 3.50 所示。

图 3.50 CPL

在拍摄时，眼睛要适时观看取景器并旋转前镜，取景器中天空最暗时的效果最明显，最暗与最亮相差 90°。可根据需要转到最暗与最亮间的任意角度，通过偏光镜过滤掉漫反射中的许多偏振光，使视野内的景物清晰、自然。

在拍摄风景时，减弱天空中光线的强度，把天空压暗，并增加蓝天和白云之间的反差，对云层有极好的表现效果。如拍摄花卉等静物时，经常使用偏光镜，以拍出色彩艳丽的图像。如图 3.51 所示，偏光镜的应用减少了鱼缸反射的光，使鱼看起来更清晰。

因为偏光镜过滤了一部分光线，会损失 1/2 到 2 挡的光圈，因此需要对曝光进行补偿，一般增加 1 至 2 挡曝光量即可。

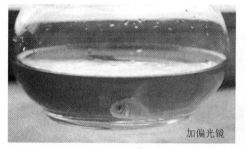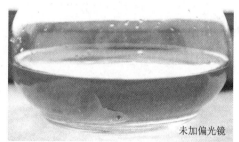

加偏光镜　　　　　　　　　　　　　　　　未加偏光镜

图 3.51 加偏振镜与未加偏振镜的拍摄效果对比

3. 中性灰度镜

中性灰度镜又叫中灰密度镜，简称 ND（英文全称为 Neutral Density）镜，其作用是过滤光线，对各种不同波长的光线有均等的减弱效果，而对被摄体的颜色不会产生任何影响，可以真实呈现画面的反差效果。ND 镜分为方形和圆形两种，如图 3.52 所示。圆形的需要旋在镜头上，方形的需要一个插片支架，先将支架安装在相机上，再把中性灰度镜插到支架上。

ND 镜有多种密度可供选择，如 ND2、ND4、ND8，分别需要增加一挡（2^1）、两挡（2^2）、三挡曝光（2^3），也可以将多片 ND 镜组合使用。

图 3.52　ND 镜

在光线较亮时，使用 ND 镜可减少进入镜头的光线，这样就能够使用较慢的快门速度进行拍摄了。例如，在阳光强烈的室外或者正常光线条件下需要较长的曝光时间来拍摄，以及需要表现出虚化的瀑布、水流等特殊效果时，都需要用到 ND 镜。

4. 渐变镜

渐变镜是下半部分透明的镜片，从下向上逐渐过渡到其他的色调。渐变镜往往在风光摄影中应用较多，其作用是在保证图像下半部分色调正常的前提下，刻意地使图像上半部分达到某种预期的色调。渐变镜有好几种，如渐变灰、渐变红、渐变橙等，还分为圆形和方形两种形状。渐变镜中应用较多的是灰渐变镜，简称 GND（英文全称为 Graduated Neutral Density）镜，如图 3.53 所示。从深灰逐渐过渡到无色，它一半透光，一半阻光，阻挡进入镜头的其中一部分光线，可以在保证下半部分的正常曝光下，有效压暗上部的亮度，使作品明暗过渡柔和。

GND 镜分为不同的型号，每个型号的灰度也不尽相同，灰度值越大，阻光功能越强。

图 3.53　灰渐变镜

5. 柔光镜

柔光镜又叫柔焦镜、朦胧镜。如图 3.54 所示，它的作用是使拍摄的画面全部柔化。此类滤镜表面有环状或网格状的光晕层，可以制造出一种既柔又清的效果，柔光镜适用于人像和风景的拍摄，可以对人的肤色进行柔化，使其显得更年轻漂亮。在光线暗淡或拍摄画面反差较低时，柔光镜的效果就不理想了，因为柔光镜能使画面反差降低。

柔光镜有多种样式，如中空柔光镜及边空柔光镜、月牙柔光镜（用于专业影楼婚纱摄

影，以创作特殊效果）、雾化镜（产生雾天效果）等。柔光镜及雾化镜在日常的摄影题材中也能加以运用，拍摄出超现实的气氛。

图 3.54　柔光镜

6. 其他滤镜

星光镜又叫光芒镜或散射镜，是一种比较特殊的滤镜。在星光镜的镜片上，有通过蚀刻方法雕刻出的不同类型的纵横线型条纹。星光镜通常用于拍摄夜景的灯光或反光的物体，来达到一种光芒四射的效果，展现梦幻般的艺术效果。

红外滤镜在公安、考古、医学等领域有重要作用。早期的红外图像需要使用红外滤镜及专用的红外胶卷才能得到，目前数码相机及摄像机所采用的感光元件能够接收到红外波长，配以红外滤镜即可拍摄出红外图像及动态影像。

多影镜也叫多棱镜，包括三棱镜、五棱镜、六棱镜等，不同类型的多影镜可以使一个景物在图像上产生多个数量不等的影像。

7. 近摄接圈

用普通镜头拍摄距离很近的物体时，因为有最近拍摄距离的限制，所以无法无限制地靠近，为了得到一些更大的物像，就要在镜头和相机（可拆卸镜头的单反相机或微单相机）之间加上"延长镜筒"。这种延长装置叫做近摄接圈，如图 3.55 所示，把近摄接圈装在机身和镜头之间使用。

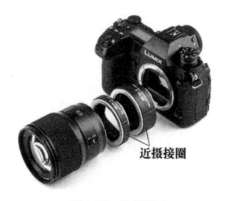

近摄接圈

图 3.55　近摄接圈

四、使用数码相机的注意事项

在数码相机使用中必须注意防烟避尘、保持镜头的清洁，以保证图像质量；预防高温、寒冷，因为相机在高温和低温环境下，可能不能正常工作；注意防振，避免外力冲击，以免造成相机零件的损伤；防水防潮，以防相机和镜头内发霉，影响清晰度和图像质量；远离强磁场与电场，以免影响相机的正常工作；不要让数码相机的镜头长时间对着强光（例如太阳、激光）曝光，由于镜头的聚焦作用，很容易灼伤感光器件，形成坏点。如图3.56所示，圆圈内部的图案就是感光器件灼伤后的图像。拍摄时，还要注意避免随意拍摄造成的快门疲劳，从而导致快门寿命降低。

图 3.56　感光器件灼伤后的图像效果

本章讲解了数码相机的结构、拍摄实践中的参数设置，以及数码相机常用的附件，只有根据拍摄情况灵活设置参数，才能拍出理想的摄影作品。

第四章
摄影用光

摄影是用光的艺术，摄影离不开光，光是景物成像的必要条件，同时又是表现造型效果，渲染情感的前提，因此必须先认识光线，才能利用光线进行创作。同时还应了解被摄体的表面结构，根据被摄体的特点选择合适的光线，只有巧妙地利用光线，才能创造出更多的艺术形象和艺术作品。

第一节　光

光的本质是电磁波，包括无线电波、红外线、可见光、紫外线、X 射线及 γ 射线等，有的光能够引起人的视觉，如可见光；有的则不能，如无线电波、红外线、紫外线、X 射线及 γ 射线。如图 4.1 所示，上方的数字表示对应色光的频率，频率单位为兆赫兹（MHz），下方数字表示波长，单位为纳米（nm），可见光的波长范围是 380~770 纳米，不同波长的可见光呈现的颜色不同。通常摄影中可利用的光线有可见光，特殊情况下还有红外线。

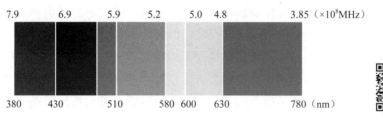

图 4.1　可见光的波长与色彩的关系

一、与摄影用光有关的几个概念

1. 光通量
光源发出的光通过一定距离所达到物面的总光亮称为光通量，光通量的单位为 Lm。一个光源的总光通量应为各波长光通量之和。摄影镜头中的光圈就是用来控制镜头的光通量的，即单位时间内通过的光的辐射量。

2. 发光强度
点光源在单位立体角内发出的光通量称为光源在该方向的发光强度，单位为 cd。发

光强度表征点光源发出光通量的空间分布。一般情况下，光源在不同方向上的发光强度是不同的，其数值可用光度计测得。

3. 照度

照度用来表示受照射面被照明的程度，等于单位面积上接收到的光通量。照度与光源到该平面的距离平方成反比，但当光源是平行光时，不适用于平方反比定律。被摄体接受到的照度，可以通过照度计进行测量，在曝光时起着重要的参考价值。

4. 亮度

亮度用来表示发光面或被光源照亮的物体的反光面在人眼观察方向呈现的明亮程度。摄影中，可以通过测光表测量被摄体反射光的强度（亮度），以决定曝光的参数。

二、光的传播

光是一种能量的形式，能在空气中传播，能发生直射、反射、透射、散射、偏振、折射等现象，这些现象在摄影中是非常重要的。

1. 光的直射

光在同种均匀介质中沿直线传播，在没有接触到其他介质时，不会发生方向上的变化。

2. 光的反射

光从介质 A 照射到介质 B 时，在介质 AB 的分界面上，有部分光自分界面射回介质 A，称为光的反射。光的反射性质对摄影的艺术创作非常重要，人眼所看到的物体的亮度取决于物体反射光的强度，不同物体表面具有不同的质地，其反射的光也影响着摄影者对光的选择和处理，同时也决定着拍摄画面的亮暗、影调。

根据反射界面的不同，可以将物体表面分为镜面表面、光滑表面、粗糙表面。在不同表面上的反射情况也不同，在镜面表面会产生反射，在光滑表面会产生半漫反射，在粗糙表面会产生漫反射。因此在拍摄不同表面的物体时应该有针对性地用光，以真实地还原被摄体。

（1）镜面表面

当平行光线照射到镜面表面时，反射光线也是平行的，这种反射叫作镜面反射。表面平滑的物体易形成光的镜面反射，产生刺目的强光，让人看不清楚物体，如镜面、抛光的金属、平静的水面等，如图 4.2 所示。拍摄镜面物体时应尽量避开刺眼的反射光，不宜使用直射光，宜使用散射光，这样才能尽量还原镜面物体的表面特征。

（2）光滑表面

当光线照射到光滑表面（如丝绸、油漆物体表面等）时，如图 4.3 所示，大部分光线被反射，少部分光线被吸收，这种反射叫做半漫反射。在拍摄时可以使用柔和的直射光，用一定倾斜角度的直射光线来表现光滑表面物体的质感。

图 4.2 镜面物体

图 4.3 光滑表面物体

（3）粗糙表面

光线照射到粗糙表面（如石头、粗糙的树皮、某些棉麻布料等）时，如图 4.4 所示，向各个方向反射，发生漫反射。如图 4.5 所示，N 为法线，人们从各个角度都能看清物体。在拍摄时可使用倾斜的直射光，表现物体粗糙的表面结构。

图 4.4 粗糙物体

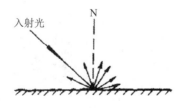

图 4.5 漫反射示意图

3. 光的透射

当光照射到透明或半透明物体表面时，一部分光被反射，另一部分光被吸收，还有一部分光透射出去，透射是入射光经过折射穿过物体后的出射现象。在相机上安装的滤色片（见图4.6）就是透射原理在摄影中的应用。使用滤色片可以过滤某些光线，达到某种拍摄目的。

图 4.6　各种颜色的滤色片

另外，拍摄透明、半透明被摄体，如玻璃、水晶、水滴、冰、玉石、较薄的树叶等时，可以应用透射原理，使用逆光拍摄，使光线穿透物体，呈现出物体晶莹剔透的质感，如图4.7所示。

图 4.7　透明和半透明物体

4. 光的散射

光的散射是指光通过不均匀介质时一部分光偏离原方向传播的现象，偏离原方向的光称为散射光。摄影中经常拍摄到的丁达尔效应就是一种很常见的散射现象，例如光透过云层或早晨光线透过水雾时，形成的明显的光线。如图4.8所示。

图 4.8　光线透过水雾

5. 光的偏振

光波是横波，即光矢量的振动方向垂直于光的传播方向。光源发出的光，其光矢量在垂直于光的传播方向上多向振动。但总体来说，在空间所有可能的方向上，光矢量的分布可看作是均等的，它们的总和与光的传播方向是对称的，即光矢量具有对称性、均匀分布、各方向振动的振幅相同等特性，如图 4.9 所示，这种光就称为自然光。

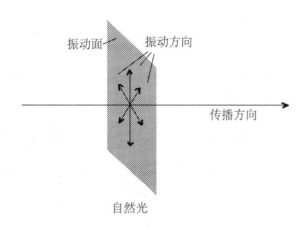

图 4.9　自然光

偏振光，其振动方向和光波前进方向构成的平面叫做振动面，光的振动面只限于某一固定方向，如图 4.10 所示。

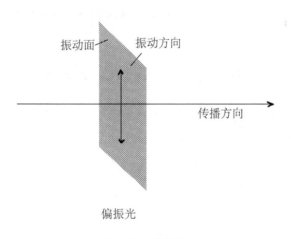

图 4.10　偏振光

在拍摄玻璃器皿、水面、陈列橱柜、油漆表面、塑料表面等表面光滑的物体时，经常会出现耀斑或反光现象，这是由光线的偏振引起的。在拍摄时加偏振镜，并适当地旋转偏振镜面，能够阻挡这些偏振光，借以消除或减弱这些光滑物体表面的反光或亮斑，如图4.11 所示。要通过取景器一边观察，一边转动镜面，以便观察效果。当观察到被摄体的反光消失时，可以停止转动镜面。

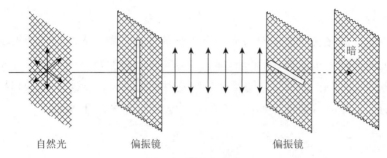

自然光　　　　　偏振镜　　　　　　　偏振镜

图 4.11　偏振镜示意图

摄影时需要调节天空的亮度，由于蓝天中存在大量的偏振光，所以需要用偏振镜。加上偏振镜后，蓝天变得很暗，白云得到了突出，如图 4.12 所示。

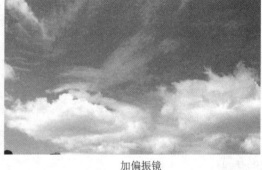

未加偏振镜　　　　　　　　　　　　　加偏振镜

图 4.12　未加偏振镜和加偏振镜的拍摄效果对比图

第二节　光的分类及造型

摄影用光千差万别，要想利用现有的光线拍摄出理想的作品，需要认识光线、观察光线、选择和利用光线，通过光线的合理运用来表现色彩、质感、线条、气氛、形象等。光线按照光的来源分为自然光和人工光；按照光的性质分为直射光与散射光、硬光和柔光；按照光的方向分为顺光、侧光、逆光。了解不同光线可能产生的拍摄效果，是艺术创作的必要基础和前提。

一、直射光

光源发出的光线直接照射到被摄体上，如太阳光、闪光灯、聚光灯所发出的光都是直射光，直射光也称硬光。

直射光的特点是光质较硬，具有方向性，能使被照射物体表面形成较为强烈的明暗反差，随着光线的移动，会形成不同的照明方位：正面光、侧光、逆光等，如图 4.13 所示。不同的光位形成不同的造型特点。

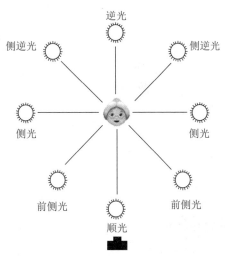

图 4.13 光位图

1. 正面光（顺光）

光线的投射方向和相机的光轴方向一致，与摄轴形成 0°~15° 角，这种光线称为正面光，亦称顺光。光线从相机的后方照到被摄体上，面向相机的一面全部得到光照，有时影子会被物体本身所掩盖，不能形成明暗反差，使得物体的立体感、画面的空间感都得不到较好地展现。

利用顺光进行拍摄时应该注意以下两点：

（1）正面用光，从明暗度上区分，不容易将主体从环境中突出。因此主体的色彩应该和背景的色彩有明显差别，这样才能突出主体，交代主体与背景的关系，从而在一定程度上弥补顺光明暗变化欠缺、画面平淡的不足，如图 4.14 所示。

（2）正面光可以使画面一片明亮，适宜拍摄明快、纯洁、轻松、愉快的画面，不仅可以展现物体真实的色彩，还可以减少粗糙物体表面的粗糙感，突出某些光滑表面的光洁、细腻的质感特征。

图 4.14 利用顺光拍摄的物体

2. 侧光

侧光是指光线投射方向与摄轴形成一定的角度（15°~90°），使物体表面产生受光面和背光面，形成明暗反差，对表现被摄体的立体感和凹凸质感有很好的效果。

根据角度不同，侧光又分为正侧光和前侧光。

正侧光指光线投射方向与摄轴形成约 90°角，画面会形成对等的明暗关系，投影较长，有较强的造型效果。但如果拍摄对象是人物，就会形成阴阳脸，如图 4.15 所示，因此不适合拍摄人物。但是对于表面有起伏的、粗糙结构的物体，可以突出其质感，如浮雕、石刻、树皮等，如图 4.16 所示。

图 4.15　侧光拍摄的人物

图 4.16　《金凤》

前侧光指光线投射方向与摄轴形成约 45°角，被摄体的受光面大于背光面，整体造型趋于明亮，拍摄的影子不如侧光下的拍摄效果；能够展现丰富的立体感和质感；和侧光比，能展现较丰富的层次，和顺光比，影调结构丰富，反差较强，如图 4.17 和图 4.18 所示。

图 4.17　《木雕》

图 4.18　前侧光拍摄的人物

3. 逆光

光线的投射方向和摄轴形成 90°~180° 角，称为逆光，包括正逆光和侧逆光。自然光条件下的逆光会增加摄影的难度，但是逆光拍摄有时也有很好的造型效果，产生某种不同寻常的视觉效果，如逆光拍摄的手法尤其擅长鲜明地展现物体的轮廓，制造出很好的环境气氛。其艺术表现力如下。

（1）能够增强透明、半透明物体的质感。如玻璃、玉器、水、花朵、植物枝叶等，逆光是最佳的表现光线。逆光照射使透光物体的明度和饱和度都能得到提高，呈现出较好的光泽和透明感。

如图 4.19 所示，通过拍摄阳光来表达对生活的希望。一只手拿了一片苹果，阳光通过手和苹果片的缝隙照射进来，整幅照片借着阳光呈现出一种积极向上的生活态度。

图 4.19　《苹果片》（摄影：于海凡）

如图 4.20 所示，逆光拍摄白鹭捕食瞬间，白鹭的翅膀被光线照得透亮，洁白而美丽，像仙子一般，再加上倒影，形成上下对称的画面。

如图 4.21 所示，逆光拍摄喷淋植物，小水滴被逆光照得晶莹剔透，使平淡无奇的景物给人不一样的感觉，在暖光里极富情趣。

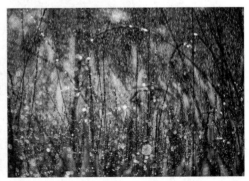

图 4.20　《倩影》　　　　　　　　　　　图 4.21　《沐浴》

（2）能够增强环境气氛。逆光拍摄室内或室外的较大场景时，逆光可以增强环境的气氛，如在风光摄影中，可以利用早晨和傍晚的柔和光线，采用低角度、大逆光的光影造型手段进行拍摄。使用逆光拍摄朝霞、晚霞，绚丽的天空被红霞点燃，像一幅美丽的画卷，如图 4.22 所示。云海蒸腾，山峦、村落、林木如墨，再加上薄雾、轻舟、飞鸟，相互衬托起来，在视觉和心灵上就会引发观者深深的共鸣，使作品的内涵更深，意境更高，韵味更浓。

图 4.22　《彩虹夕照》

（3）能够增强画面的视觉冲击力。在逆光拍摄中，暗部比例增大，大部分细节被阴影所掩盖，受光面积很少，主要以简洁的线条突出主体。大光比、高反差会给人以强烈的视觉冲击，从而产生较强的艺术造型效果，如图 4.23 所示。人的头发、动物毛发、带刺的植物等在逆光下会呈现令人惊艳的艺术效果。

图 4.23　《恋》

（4）能够增强画面的空间感与纵深感。特别是早晨或傍晚在逆光下拍摄，由于空气中介质的不同，使色彩构成发生了远近不同的变化，前景暗，背景亮；前景色彩饱和度高，背景色彩饱和度低，从而造成整个画面由远及近，色彩由淡至浓，由亮至暗，形成微妙的空间纵深感。如图 4.24 所示，逆光下，亭子中的柱子的投影呈放射状，既填补了地面的空白，使之不再单调，又形成了空间纵深感。

图 4.24 《晨》

逆光拍摄时应该注意的问题如下。

（1）曝光问题

逆光拍摄时应首先考虑以哪个物体为曝光基准，比如拍摄朝阳或夕阳时，我们要将天空中的彩云正常表现出来，就以彩云为曝光基准，彩云曝光正常，人物和地面上的其他物体就会呈现剪影状态，如图 4.25 所示。拍摄逆光中的人物时，就应该以人物为拍摄基准，让人物曝光正常，但是由于天空与人物的亮度悬殊太大，因此如果以人物为曝光基准，那么天空的细节就很难展现出来，拍摄出的亮度会很高。如果既要人物曝光正常，又要保留天空的细节，就要对人物补光。

图 4.25 《鹊桥会》（摄影：娄天敏）

（2）背景问题

逆光下拍摄时，被摄主体会笼罩在光线中，形成很好的轮廓线，较亮的轮廓线需要较暗的背景衬托才能很好地显现出来。

（3）炫光问题

逆光拍摄时，画面容易出现光晕，如图 4.26 所示。为防止这种现象，应该在镜头上安装遮光罩。

图 4.26　逆光光晕

二、散射光

直射光经过某种介质后会变成散射光，如太阳光线经过云层的遮挡后，就变成了散射光，在灯前面加柔光纸，灯的光也变成了散射光。

散射光的特点是光线柔和、均匀，没有明显的方向性，照射被摄体后，反差不大。因此，散射光下的被摄体往往缺乏立体感、轮廓特征不明显、色彩较弱，画面平淡甚至阴沉。

但散射光并不是一点方向性也没有，在拍摄时仍然可以根据光线投射的大致方向来确定光线的方向，充分利用光线的不同方向进行造型，有时也能产生不错的效果。

第三节　自然光

室外摄影经常用到的就是自然光，自然光能给被摄体提供丰富的光线效果，得到不同的摄影艺术造型，但是自然光不仅受到季节变化的影响，而且一天之中的光线也是变换无穷的，因此要熟练掌握自然光的变化规律，根据作品主题和思想的要求及造型的需要选择合适的光线条件，用自然光创造艺术形象。

自然光的三种状态：直射的阳光、散射的天空光和环境反射光。对于自然光，要了解光线的照度和色温的变化，掌握太阳光的投射方向等方面的规律。

一、直射的阳光

晴天状态下，光线是直射光，不同时段的直射光的软硬度是不同的，根据光线时段和性质不同，将晴天的光线划分为三个时段。

1. 第一时段

第一时段为日出和日落时分，光线与地面的夹角较小（约为 0°~15°），这一时期太阳光通过的大气层比较厚，阳光被散射和折射的也比较多，所以照度小，阳光中的短波被吸收，散射的光也比较多，所以投射到地球表面的阳光含有的暖色成分多，此时的光线特点为投影长，光线柔和，强度弱，色温低，能较好地烘托气氛和意境，使作品呈现暖色调。在日出和日落时，光线的变化很快，稍纵即逝，需要充分做好前期的准备工作。

此时段通常被称为黄金时刻，是绝大部分摄影师拍摄自然环境和人物的最佳时间，此时常伴有晨雾和暮霭，空气透视性极强。拍摄出的风光极富表现力，尤其是逆光下的风光，光线穿过雾气，形成明显的光路，如图 4.27 所示。在此时段拍摄人们早上的晨练和其他活动，结合光线效果，形成特有的晨间气氛，如图 4.28 所示。拍摄日出和日落时，应使用长焦镜头，及时抓取太阳最精彩的瞬间，如图 4.29 所示。

图 4.27 《徒骇河之晨》

图 4.28 《环城湖夕照》

图4.29 《水城之眼》

2. 第二时段

第二时段是在日出后和日落前两个小时，此时阳光与地面的角度为15°～60°。这段时间的光线特点是强度高、变化小，光线比较稳定，明暗反差适中，色温相对稳定。拍摄出的画面清晰明朗、层次丰富、立体感和空间感都能有较好的表现。因此这一时段的光线在摄影中应用比较广泛，是外景拍摄的主要拍摄时间。可以拍摄多种题材，如人物、风光等，图4.30和图4.31都是在这个时段进行拍摄的。

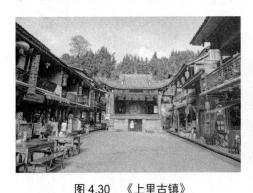

图4.30 《上里古镇》　　　　　　　　　　　图4.31 《戏水》

3. 第三时段

第三时段是正午时分，这时光线与地面近似呈垂直状态，投影较短，不利于表现被摄体的体积和位置，如图4.32所示，光线十分强烈，易造成较强的反差，如果利用此时的光线拍摄人物，垂直光会使人脸的眼窝、鼻子下面、嘴巴下面形成很深的阴影，俗称"骷髅状"，因此不适合拍摄人物，必须在该时段拍人物时，可以让被摄人物稍微向上仰头，改变光的投射方向。这一时段的光线表现景物也不理想，但是在冬季，太阳的角度偏低一些，只要选择角度适当，也可以拍摄全景景物，可以采用逆光或侧逆光拍摄，充分利用大气的透视感来突出空间感和纵深感。

图 4.32 正午时刻的光线条件

二、散射的阳光

太阳光穿过云层后，直射光变成散射光，光线变得柔和，如阴天、多云、太阳升起前、太阳落下后、下雨、下雪等。在散射光条件下拍摄，物体往往缺乏立体感，空间感的表达也不理想，但可以通过寻找太阳的位置，采用前侧光、侧光、逆光进行拍摄，营造一定的立体感和空间感。

1. 日出前和日落后

日出前和日落后，地平线处会出现一条红黄相间的线，这是由于太阳在还未露出地平线之前，阳光照射到高层大气，被大气分子散射后形成的。在大自然中，天空呈现蔚蓝色，太阳呈现红色都是地球周围的大气层对阳光进行散射的结果。

这一时段，太阳在地平线以下，但接近太阳的区域比较亮，景物的亮度往往极低，可以拍摄天空出现的霞光和彩云、暖色调的天空，如图 4.33 所示，此时进行拍摄，拍出的景物呈现剪影和半剪影，有很好的拍摄效果。但是这种时段稍纵即逝，应提前选好拍摄位置，不失时机地拍摄。

图 4.33 暮归（摄影：张同岳）

2. 阴天

阴天的光线就是散射光。

散射光一般不易拍摄远景或大场面，因为光线不够明亮，拍出的画面气氛可能会显得低沉，缺乏空间感，如图4.34《山村》所示。但是可以利用前景、线条等强调空间感。

图4.34　《山村》

拍摄时尽量避开大远景、大场面，选择一些小景别进行拍摄。如果必须拍摄大场景，首先判断太阳的方位，按照前侧光、侧光、侧面光方位进行拍摄，以尽量形成立体感、空间感、纵深感，同时适当过度曝光。如图4.35所示，右图在左图的曝光基础上增加一挡曝光量，画面比左图更加明亮。

图4.35　阴天的曝光对比图

安徽古村落西递，夏季和秋季的阴天下雨较多。在雨后的阴天可以拍摄较大的场景，大山因为吸收了太多的水分，变得雾气腾腾，整个画面呈现出水墨画的感觉，如图4.36所示。

图 4.36 《山村小景》

3. 多云

多云，在气象学上指天空中云的覆盖面占天空的 2/5 至 4/5，云层较薄，阳光透过薄薄的云照射下来，天空亮度比阴天强一些，有一定的方向性，也可以形成一定的明暗反差，表现被摄体的立体感和质感。但是和晴天相比，多云天气的光线比晴天的直射光线更柔和，如图 4.37、图 4.38 所示。

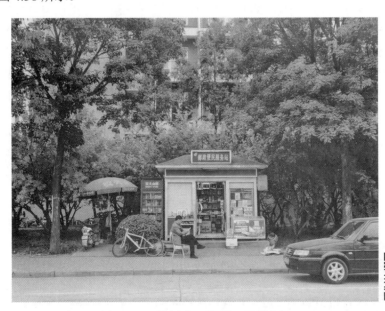

图 4.37 《报亭》（摄影：孟祥兴）

图 4.38 《拍鸟人》

4. 晴天阴影处

晴天阴影处，就是太阳照不到的地方，如建筑物的阴影、树荫下、伞下，这些都是散射光条件。

在拍摄时要注意不要让特别亮的区域和阴影区域同时出现在画面中，因为亮暗悬殊时，很难把握曝光量，拍阴影区域时只呈现阴影区域即可。

5. 雾天

在冬季，雾天比较多，清晨起来，多多少少会有些雾气，尤其是在山区，可以拍出较为漂亮的雾景。如果在阳光出来后拍摄，尽量使用逆光或侧逆光，雾气被阳光穿透，朦胧缥缈，将若隐若现的质感特征表现出来，就像仙境一般，可以产生水墨画般的画意效果。在雾气特别浓重的情况下，光都无法穿透，就使用正面光拍摄，雾气被正面光照射，颜色发白，又因为雾比较浓，后面的景物被浓雾挡住，简洁的画面呈现一种高调的效果，如图 4.39 所示。

图 4.39 《水墨西递》

在雾天拍摄，不要因为光线亮度低而忽略曝光的重要性，要注意正确曝光。

当逆光、侧逆光穿过雾气时，类似仙境一般，所以很多人去爬山时就期待能看到云海。云海在太阳出来以后格外漂亮，因为光线穿过云层，使云的洁白度提高，暖暖的光线穿透云和雾，云雾也就变得温暖起来。如图4.40所示，阳光穿过雾气，山在云雾中若隐若现，美不胜收。

图4.40　《雾荷》

6. 雨天

拍摄雨景或雨后的景，有一种非常特别的感觉，它的散射光条件不用多说，关键是我们拍什么？下雨之前景物都是司空见惯的样子，在雨水的作用下，景物的反光率提高了，植物上的尘埃都被冲刷掉了，十分清新、干净、翠绿。如图4.41所示。

图4.41　《雨荷》

如果在画面中加上一些雨丝，就更漂亮了。下雨时，可以使用 1/30、1/60 的慢速度进行拍摄，在被摄体的前、中、后都会看到雨丝，当然前面的是最明显的，因为雨丝的出现，使整个画面产生了一种意境。要注意一定要选择深色调景物来突出雨丝。

雨天是散射光条件，如果拍摄大的环境，不利于表达空间透视感，但是还要尽量利用远、中、近对比的景物，来加强空间感。

如果拍摄彩色照片，一定不要忘了雨中这些漂亮的色彩，那就是雨伞、雨披等五颜六色的雨具。将它们纳入画面中，画面的颜色就更丰富了，比晴天时的颜色要丰富得多，画面也更加生动，如图 4.42、图 4.43 所示。

图 4.42 《夜雨》（摄影：赵文杰）

图 4.43 《雨景》

另外，拍摄时要注意地面上的雨水，地面经过雨的洗礼，反光率得到了提高。如果有

一些水洼，水洼将地面上的景物映出来，地面就有了色调变化，如图4.44所示。还可以隔着玻璃拍摄雨景，营造朦胧的画意美，如图4.45所示。雨天拍摄要保护好相机，防止相机被雨水打湿。

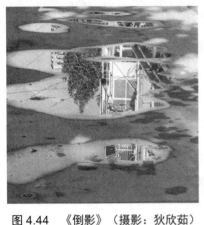

图4.44　《倒影》（摄影：狄欣茹）　　　　　图4.45　《雨》（摄影：王新瑜）

7. 雪天

雪洁白无瑕，雪景异常美丽。可以在下雪时拍摄雪景，也可以在雪后的晴天拍摄雪景。

在晴天拍摄雪景，可以使用侧光、侧逆光，如图4.46所示。最好充分利用清晨和傍晚（黄金时刻）的低角度光线。雪天既可以拍景，也可以拍人，拍摄雪中的人物时，以人物为曝光基准，如果同时想让雪正常曝光，可以给人物补光。

图4.46　《大雪》

要拍摄大雪纷飞的效果，可用1/60秒或1/30秒的慢速度拍摄，选择深暗色的景物为背景来映衬白雪，如图4.47所示。拍摄雪景时要注意色调的对比，如图4.48所示。

图 4.47 《飘雪》

图 4.48 《雪景》

第四节 人工光及布光

在拍摄环境较暗或者需要补光时，就需要人工光源，人工光源包括瞬时发光的光源，如闪光灯，也包括持续发光的光源。下文主要介绍闪光灯的类型和使用方法。

一、闪光灯的特点和类型

1. 闪光灯的特点

（1）发光强度大。闪光灯是瞬间闪光，其瞬时发出的光强度较大，可以给拍摄提供较强的光线条件。

（2）发光持续时间短。瞬时发光，持续时间非常短，可以节省光能。

（3）色温接近日光。闪光灯的色温接近日光型白光，约 5600K，在物体色彩的还原方面有很大的优势。

（4）冷光源。闪光灯最大的优点是发光的同时不发热，可以节能。

对于相机而言，闪光灯分为两种：内置闪光灯和外接闪光灯。内置闪光灯是指闪光灯在相机内，与相机是一个整体。外接闪光灯的风格样式、闪光强度不一，有可装卸的独立闪光灯、影室闪光灯，还有专门针对微距拍摄的微距闪光灯等，形式多样的闪光灯为摄影创造更好的光线条件。

2. 闪光灯的类型

（1）内置闪光灯

相机内置闪光灯是指相机内部的闪光灯，如图 4.49 所示。这类闪光灯的闪光指数 GN（guide number）一般都不大，在 10 到 15 之间，主要作为一种补充光源使用，发光方向固定，一般不能调节。

内置闪光灯的优点是使用方便，主要依赖相机的自动曝光系统完成闪光控制，当拍摄

光线不足时，相机内的内置闪光灯会自动弹出，打开闪光灯。

图 4.49 内置闪光灯

使用内置闪光灯时要注意相机与被摄体之间的距离。距离太近会导致曝光过度，如进行微距拍摄时，由于相机距离被摄体很近，往往会导致曝光过度，所以要调整内置闪光灯，减小输出强度；而距离太远会使得光线分布不均匀，导致曝光不足。用户最好查阅数码相机的使用手册，了解内置闪光灯的使用范围，在规定范围内使用，一般都能起到很好的效果。

想要减少内置闪光灯的输出强度，可以通过数码相机的设置菜单进行调节，如果光线依然很强，可以在内置闪光灯前面加柔光片或者其他降低输出强度的方式。

一般来说，在夜景的拍摄中，拍摄远景时不宜使用内置闪光灯，因为距离太远，内置闪光灯的强度不足以达到远处，可以利用小光圈和长时间曝光，拍摄出美丽的夜景。在夜晚拍摄人像一般都要使用闪光灯，如果直接打开闪光灯拍摄人像，会出现人物曝光正常，但是后面的夜景很暗的现象，这时就需要将相机设置成慢速闪光，慢速闪光会占用较长的快门时间，由于闪光灯输出时间极短，对于人物的亮度影响不大，但是夜景环境会由于长时间曝光使曝光趋于正常，从而使人物和夜景都有比较理想的曝光量。如果所用相机没有慢速闪光功能，可以在手动模式下设定较长的曝光时间。

（2）外接闪光灯

外接闪光灯也被称为独立式闪光灯，它完全独立于相机机体而存在，具有功率大、功能多等优点。在功率输出方面，有的可调节，有的不可调节。相机的外接闪光灯可以分为插入式闪光灯和手柄式闪光灯两种。

插入式闪光灯是接在相机的闪光灯插座（热靴）上使用的，如图 4.50 所示。这种闪光灯具有直接接触式闪光同步的接点，插入热靴后，与相机的接点完成连接。但是不同型号的闪光灯，其接点与不同品牌相机上的闪光热靴的接点位置可能是不一样的，这一点非常值得注意。

手柄式闪光灯位于相机的旁边，摄影师可握持使用，如图 4.51 所示。这种闪光灯功率较大，但是体积也较大，操作方法不如插入式闪光灯灵活。

图 4.50 　插入式闪光灯

图 4.51 　手柄式闪光灯

（3）影室闪光灯

影室闪光灯（见图 4.52）主要用于影棚摄影，功率较大，影室闪光灯需要用引闪器（见图 4.53）连接相机和闪光灯。影室闪光灯是供摄影室使用的，目前也有可以随身携带的轻便型的影室闪光灯，可以在室外摄影时使用。影室闪光灯体积很大，需要安装在支架上。

图 4.52 　影室闪光灯

图 4.53 　引闪器

（4）环形闪光灯

环形闪光灯主要在近距离拍摄时使用，安装在镜头前，功率较小，但可产生无影照明的效果，如图 4.54 所示。

图 4.54 环形闪光灯

二、闪光灯的相关参数及使用方法

1. 闪光灯的几个重要概念

（1）闪光指数

闪光指数表示闪光灯相对功率的数值，常用英文缩写 GN 表示，是以 ISO 100 为基准来设定的。

（2）闪光同步

闪光同步指闪光灯正好在快门开启后，即快门按下去时，瞬间闪亮，使整幅画面均匀地受到光照。

幕帘式快门相机都标注有闪光同步速度（叶片快门相机无须考虑）。专业级相机，闪光同步速度比较高，可以达到 1/250 秒，中低端单反相机一般为 1/125 秒，有些只能达到 1/60 秒。使用闪光灯时，快门速度一定要比标注的闪光同步速度慢。如闪光同步速度是 1/250，快门速度要低于 1/250。

幕帘式快门相机在曝光时形成一条窄缝进行扫描式曝光。使用闪光灯拍摄，幕帘由上而下行走，分别使用 1/80 秒、1/320 秒、1/500 秒、1/800 秒的速度进行拍摄，拍摄结果如图 4.55 所示，这时会发现 1/80 秒闪光同步，1/320 秒、1/500 秒、1/800 秒都不同步，快门还没有完全开启时，闪光灯已经熄灭了，从而导致画面中一部分区域较亮，而另一部分较暗，这就叫做闪光不同步。

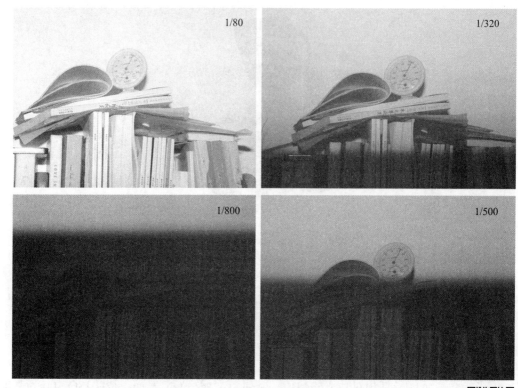

图 4.55　幕帘式快门相机使用不同快门速度的拍摄结果对比图

慢速闪光同步：在使用闪光灯时选择较慢的快门速度。拍夜景时，需要使用闪光灯给人物打光，如果快门速度较快，人物能正常曝光，背景可能就会很暗，若使用慢速闪光同步，背景会由于长时间曝光而慢慢有了细节。

前帘闪光同步：在按下快门，前帘幕打开后的那一瞬间，闪光灯发光。前帘同步是最基本的闪光方式。

后帘闪光同步：在后帘幕关闭前的一瞬间，闪光灯发光。

使用前帘闪光同步对运动物体进行拍摄，运动物体的前面会形成虚影，如果使用后帘闪光同步，则运动物体的后面会形成虚影。

2. 闪光灯的使用方法

（1）单灯闪光

使用插入式闪光灯，需要把闪光灯的接口插到热靴上，然后拧紧。如果使用影室闪光灯，就需要使用无线引闪器。

1）将闪光灯固定在相机上

插入式闪光灯固定在相机的正上方，闪光灯和相机就像一个整体，使用起来非常方便，有利于摄影者集中精力去选择和抢拍，缺点是正面照明造型效果一般，画面立体感较弱。另外闪光灯的亮度是随着距离的增加而减弱的，所以会造成闪光灯前、中、后景物的受光不均匀。

单灯闪光有两种情况：一种是闪光灯作为主光，另一种是闪光灯作为辅助光。

使用闪光灯，先要记住公式：闪光指数 ÷ 拍摄距离 = 光圈系数。

a. 将闪光灯作为主光时。需要知道拍摄距离，然后按照上面的公式进行计算，得出光圈系数。使用此光圈系数进行曝光，在一定的拍摄距离上，主体曝光会比较正常。

图 4.56　闪光灯固定在相机上做主光

如闪光指数是 16，拍摄距离是 4 米，那么 16÷4 = 4，因此使用光圈系数 F4 就能保证被摄主体曝光正常。

闪光灯作为主光的布光方式有两种：一种是水平直打，另一种是高位直打。如人物摄影中的蝴蝶光，正面的主光自上而下，对准脸部，在人物鼻子下面形成一个酷似蝴蝶的阴影。

b. 将闪光灯作为辅助光时。主要是为了减弱过于强烈的反差，使被摄体阴暗部分的层次和细节有较好的表现。

在强烈阳光下采用侧光或逆光拍摄近景或特写时，被摄体本身会形成强烈的明暗反差，使用闪光灯对暗部进行补光，既不破坏自然光的光线效果，又能降低被摄体的明暗反差。

使用闪光灯拍摄时，由于快门速度对曝光量不起作用，光圈的增大或缩小都会引起曝光量的变化，因此，在一定条件下，光圈越小，感光元件得到的曝光量就越少。缩小光圈，相当于减弱了闪光灯的亮度。

假如拍摄侧光人物的准确曝光量是 F11、1/125 秒，加用闪光灯正面补光，闪光指数为 16，拍摄距离为 2 米，根据闪光灯和人物的距离推算出所用光圈是 F8。如果采用 F8、1/250 秒的曝光组合，闪光和自然光的亮度相等，这时被摄物的明暗光比是 2 : 1（受阳光照射面同时也受到闪光灯的照射，而背阳光面仅得到闪光灯的照射）。

阳光造成亮部光线是 1，暗部为 0，使用闪光灯从正面打光，因此在阳光形成的明、暗面分别是 1、1，因此最终的光比就是（1+1）:（0+1）=2 : 1。

如果在拍摄时使用 f/11，闪光灯亮度相对就减弱了 1/2，这时被摄体的光比就是
（1+1/2）:（0+1/2）=3:1。

对于自带闪光灯的相机，同样适用以上算式，一般内置闪光灯的闪光指数都小于
15，如佳能 600D 相机，闪光指数是 13，在 ISO100 的情况下，闪光指数一般在 8~12。

2）闪光灯离开相机

a. 加强反差。比如在散射光条件下拍摄时，可以使用闪光灯加强反差，打出主光效果，
制造前侧光、逆光等光线效果。一般做法是先根据现场光确定正确的曝光组合，再利用
公式根据光圈，得出被摄体的距离。从而可得到明暗光比为 2:1 的效果。如要改变光比，
则可改变闪光灯距离。距离越近，光比越大。或者距离不变，增大光圈也可增大光比。

闪光灯离开相机，插入式闪光灯和相机之间连着一条线，闪光灯与摄轴线形成一定的
角度，如图 4.57 所示。

图 4.57　闪光灯离开相机

当闪光灯与摄轴线形成约 45° 角时，被摄体的脸部会形成很好的明暗关系，而且它的
投影也会偏向一边，构图时就可以将投影排除在画面之外，不影响画面的美观。

b. 反射式闪光。是指不直接将闪光灯打到被摄体上，而是先打向一个反射物，如墙壁、
天花板、反光板等白色反射物（白色反射物不改变光线的色温）。光线从这些反光物再反
射回来，就变得比较柔和，但是一定要保证反射光照射到被摄体。

按照前面的公式，光圈系数=闪光指数÷拍摄距离，这时距离就变成了两个距离之和，
即闪光灯到反射物的距离 + 反射物到被摄体的距离，闪光指数变成了原来的 70%，因为反
射面对光线有一定的吸收率。

（2）双灯闪光

双灯闪光即有两个闪光灯，主光和辅助光。

第一种组合是主光的角度在相机的前侧 45° 角，形成一个明暗反差，为了减弱反差，
在相机旁边再加一个辅光灯，主光和辅助光根据需要形成一定的光比，如图 4.58 所示。

第二种组合是主光的角度在后侧位，侧逆 30°角左右，形成一个明暗反差，为了减弱反差，在相机旁边再加一个辅光灯，主光和辅助光根据需要形成一定的光比，如图 4.59 所示。

图 4.58　前侧主光 + 辅助光造型

图 4.59　侧逆主光 + 辅助光造型

（3）室内灯光布光

室内摄影使用的灯具包括瞬间发光的闪光灯和持续发光的灯具。布光方法多种多样，按照灯具在造型中的作用，分为主光、辅助光、轮廓光、背景光、眼神光、装饰光等，实际布光时，可以按照造型的需要自行组合，以得到合适的造型。

1）主光

主光是指起主要作用的光，主光的位置一旦确定，就可以确定和控制照片的基本照明影调。一般主光位于被摄体前侧 45°，比被摄体高一些，与水平方向呈 30°~60°角，在另一侧形成较为合适的明暗面积比例。如果被摄体是人物，在另一侧形成一个倒立的亮三角斑（倒三角区），三角形的顶点与鼻子的下沿平齐，如图 4.60 所示。

2）辅助光

辅助光用来减少主光形成的明暗反差，注意辅助光不能强于主光，不能出现第二个投影，辅助光应该是散射光，位置应该紧贴相机，在被摄体的正前方，以进行水平打光，如图 4.61 所示。

图 4.60　主光

3）轮廓光

轮廓光又称"隔离光""逆光"，可以使被摄体的边缘产生明亮的轮廓线，从而将被摄体从背景中区分出来，使画面层次丰富。轮廓的位置与主光相对，偏侧逆方向，约在逆侧 30°角，高于人头部，光的性质为直射光，亮度与主光相同或强于主光，如图 4.62 所示。

图 4.61　主光 + 辅助光　　　　　　　　　　　　　图 4.62　轮廓光

4）背景光

背景光是散射光，打向背景，可以消除主光和辅助光产生的投影，拉开主体与背景的距离，同时起到烘托或渲染特定氛围的作用。

5）装饰光

装饰光可以对被摄体的局部或细节进行美化和装饰，其应用范围较小，往往是细微的、局部的。主要目的是弥补主光、辅助光、背景光和轮廓光等在塑型上的不足，以完善画面的效果。

6）眼神光

眼神光是指灯光或窗户光反射到瞳孔上所形成的亮斑。眼神光可使人像神态精神倍增。

（4）几种用光组合

1）中间调布光

中间调布光有主光、辅助光、轮廓光、背景光。布光如图 4.63 所示，具体造型效果如图 4.64 所示。

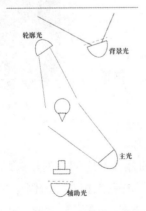

图 4.63　中间调布光示意图　　　　　　　　　图 4.64　中间调布光造型效果图

2）高调布光

高调布光有主光（一个或两个）、轮廓光、背景光。主光在正前方，紧靠相机，高度与被摄体平齐，轮廓光（直射光）在主光斜对面，在被摄体逆方向30°内，高度约30°左右，形成轮廓线，具体角度视结果而定。背景光（散射光）直接照向背景。布光如图4.65所示，具体造型效果如图4.66所示。

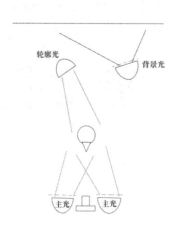

图 4.65　高调布光示意图

图 4.66　高调布光造型效果图

3）低调布光

低调布光有主光、辅助光，主光（直射光）在侧后位30°角，高度比被摄体高，与水平线呈30°角，可以形成很好的轮廓，辅助光（散射光）紧靠相机，以提高暗部的亮度，这时可以不打背景光。布光如图4.67、图4.69所示，具体造型效果如图4.68、图4.70所示。

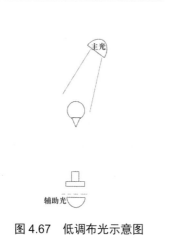

图 4.67　低调布光示意图

图 4.68　低调布光造型效果图

图 4.69 低调布光示意图　　　　图 4.70 低调布光造型效果图

　　摄影是用光的艺术，不管是自然光还是人工光，只有很好地把握用光的技术和技巧，不断地寻找恰当的光线条件，或选择、或等待、或创造，才能拍出精彩的作品。

对某一被摄体进行拍摄时，可以选择不同的技术技巧及拍摄角度，比如光圈与快门速度的选择，景深的控制，顺光、逆光、侧光等不同的光位选择。当相机的拍摄角度发生变化时，画面中的物象及各物象之间的位置也会发生变化，甚至拍摄主体也会发生变化，从而表达出不同的思想感情。

摄影构图是一种造型手段，通过各种摄影技术与技巧，在对画面中各物象进行选择、排列、组合等的处理中，表达出一定的思想和情感。

第一节　摄影构图的主要对象

在拍摄画面中，具体的拍摄对象往往有多个，在多个对象中一定要选出最重要的对象，它是拍摄者赖以表达思想的主要对象，称为主体。用来烘托主体的对象，称为陪体。一般情况下，主体和陪体都会处于一定的环境中，环境用来交代主体所处的地点，也是用来说明主体的。

一、主体——摄影构图的中心

主体是摄影构图的中心，只有将主体突出，拍摄者才能准确地表达其思想感情。

1. 突出主体的方法

突出主体的方法有很多，通过对比来突出主体是最基本也是最有效的方法，如大小对比、虚实对比、色调对比、明暗对比、方向对比、形式对比、远近对比、疏密对比、冷暖对比等。本书主要介绍最常用的方法：大小对比、虚实对比、色调对比、明暗对比、形式对比。

（1）通过大小对比突出主体

大小对比，就是指在同一画面中利用大小不同的拍摄对象，通过以小衬大或者以大衬小的方法使主体的形象得到突出。可以利用拍摄对象的体积、高度或者长短的差异进行大小对比，如鹤立鸡群；也可以通过距离拍摄对象的远近所产生的透视获得大小对比效果，如使用短焦镜头夸大近大远小的效果。

通过透视突出主体时，让相机尽可能地靠近主体，使得主体的成像特别大，和周围环境形成较强的对比效果。这里并不是说大的就是主体，只是通过大小对比的方式突出主体。

如图 5.1 所示,主体是画面中的大花,和小花形成鲜明对比。

图 5.1 《大花与小花》

(2)通过虚实对比突出主体

通过虚实对比突出主体时,一般使用小景深,以产生虚实效果。一般来说,清晰的为主体,但有时,主体是虚化的,而陪体是清晰的。到底谁是主体,应该根据具体拍摄内容和主题来决定。

图 5.2 《书山有路勤为径》

如图 5.2 所示,画面中有一个虚化的人,手里拿着一本书,虽然人是虚化的,但主体仍然是人。虚化的书展现了主体认真学习、自强不息的拼搏精神。

当拍摄鸟时,要想把它拍得尽可能大,不可避免地要使用长焦镜头,这样拍摄出来的

画面景深比较小，鸟背后的环境被虚化，主体鸟得到了突出，如图 5.3 所示。

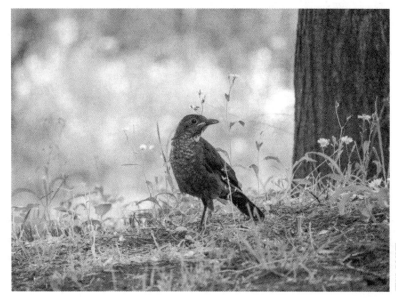

图 5.3　《鸟儿》

当拍摄花朵时，可使用长焦镜头对最前方的花朵对焦，让背景花朵自然虚化，如图 5.4 所示。同样，在拍摄花朵较多的景色时，也可将中间的花朵对焦，让前景和背景中的花朵产生自然虚化的效果，如图 5.5 所示。

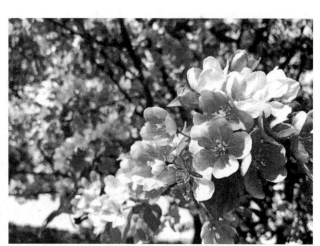

图 5.4　《一枝花》　　　　　　　　　　　图 5.5　《繁花》

（3）通过色调对比突出主体

色调是摄影创作中不可或缺的元素，利用强烈的色调对比，能在给观众很强的色彩刺激的同时表达一定的情感。

在拍摄冷暖色对比的画面时，可以充分利用景物自身的颜色，比如，红色的花朵与蓝色的天空，红色的花朵与绿色的叶子。也可以通过色温形成冷暖对比，比如，夕阳西下的

暖色的天空和其他冷色调的景物。如图 5.6 所示，金黄色的天空中，几只鸟在飞翔，鸟儿被拍成剪影，呈现深灰色调，在暖色调的天空中十分突出。

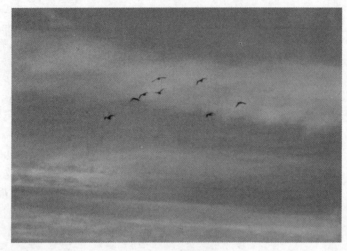

图 5.6　《翱翔》

　　拍摄人物或其他主体时，主体颜色要与其他陪体及周围环境的色彩形成对比，以将主体突出，有利于观者通过主体进一步分析整个画面要表达的思想感情。

　　如图 5.7 所示，紫色的玉兰花在灰瓦建筑的衬托下，显得格外美丽，而拍摄时运用的侧逆光线，使得玉兰花呈现半透明的状态，凸显了玉兰花的质感。拍摄花卉时，选择蓝色的天空或者纯色的背景，也可以使鲜花突出。

图 5.7　《庭前玉兰》

　　（4）通过明暗对比突出主体

　　明暗对比强烈时，物体表面的层次单调但结构清晰；明暗对比较弱时，物体表面的层次丰富但结构相对模糊。摄影构图中宜使用较强的明暗对比突出主体，如图 5.8、图 5.9 所示。

图5.8　《金龙腾飞》

图5.9　《木雕》

（5）通过形式对比突出主体

形式不同也可以很好地突出主体，让观者一目了然。如图5.10所示，香蕉由于形式与苹果不同而得到了突出。

图5.10　通过形式对比突出主体示意图

2. 主体在画面中的位置

主体是我们赖以表达思想的主要对象，主体的位置不同，就给人以不同的视觉和心理感受，从而表达不同的思想感情。根据情感表达的需要，可以将主体放在不同的位置。通常主体的位置一般有两个：一是画面的中心，二是画面的黄金分割点或黄金分割线。主体位于画面中心时，易形成对称式构图；主体位于画面的黄金分割点或分割线上时，易形成非对称式构图。

（1）主体在画面的中心

当主体在画面中心时，会给人一种隆重、庄严的感觉。被摄主体可以是建筑物，也可以是人物，尤其是本身就是对称结构的主体，把它放在画面的中央，就显得特别隆重、庄严，当然还能产生一种安静的感觉，如图5.11所示。如果拍摄人像，往往就显得比较单调，如个人证件照。

图 5.11 《大明湖》（摄影：李开耀）

（2）主体在画面的黄金分割点或黄金分割线

主体不在画面中央时，一般情况下，把主体安排在黄金分割点或黄金分割线上比较符合人的视觉习惯和心理需求。

黄金分割是指将整体一分为二，较大部分与整体部分之比等于较小部分与较大部分之比，比值约为 0.618。艺术家们在艺术创作时，都以黄金分割比例为标准进行创作，称为黄金比例。如古希腊神话中的太阳神阿波罗、女神维纳斯的体型完全符合黄金比例。在达·芬奇的作品《维特鲁威人》《蒙娜丽莎》《最后的晚餐》中都运用了黄金比例。无论是古埃及的金字塔，还是巴黎的圣母院，或者是法国的埃菲尔铁塔中都有黄金比例的痕迹。

在摄影画面中，将每个画框平均分成三份，然后作平行于边框的平行线，四条线两两相交，产生四个交点，这些点就被称为黄金分割点，这些线就被称为黄金分割线。我们可以把主体放在黄金分割点或者黄金分割线上，如图 5.12 所示。

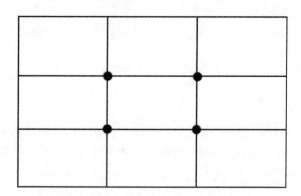

图 5.12 黄金分割点和黄金分割线示意图

在拍摄时，可以根据自己要表达的思想内容的不同，选择不同的构图方式，当然也可以大胆地去创新。

安排主体的一般原则：主体所处的位置要有利于加强主体和其他部分的呼应关系，达到画面结构的均衡和完整。

蜂鸟鹰蛾与花朵分别处于黄金分割点上，而且双方有着较强的呼应关系，充分表达了恋花的情感，如图 5.13 所示。蜂鸟鹰蛾有着像蝴蝶一样美丽的翅膀，有着和蜂鸟一样的长长的口器，像蜜蜂一样在花间采食花蜜。

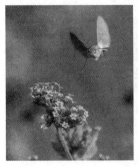
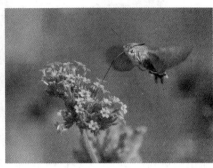

图 5.13　《恋花》

二、陪体——摄影构图的参考系

如果拍摄一个人或一个物体，如何反映此人此物的具体身份？用一个道具就可以，这个道具就是陪体。

陪体是摄影构图的参考系，陪体的作用是陪衬、烘托和说明主体，帮助主体充分表现内容。

在拍摄一些表演题材时，一般会将台上的演员作为拍摄主体，表现舞台上演员多姿多彩的表演。如图 5.14 所示，在演出现场，并没有将台上的表演者作为主体，而是选取台下看演出的小女孩作为主体，将台上的演员作为陪体。为了使作品更加具有想象力，没有拍出演员的全貌，而是截取部分，漂亮的裙子和高跟鞋，特别留下了号码牌，说明这是竞赛现场，画面非常简洁。主体女孩似乎在遐想：长大了我是不是也可以成为这样漂亮的女孩？

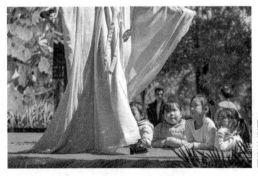

图 5.14　《遐想》

图 5.15 所示的画面中，一群外国留学生在参加升旗仪式，五星红旗是主体，留学生是陪体，留学生衣服上的"路从这里"几个字寓意非常好。

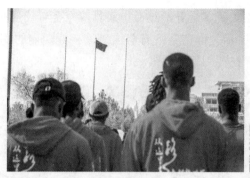

图 5.15 《路从这里》

主体和陪体是一主一次的关系，陪体的存在一定是非常必要的。如果画面中的物象对于表现主体没有作用，就可以去掉，这样才能既简洁又充分地说明拍摄主题。

三、环境——摄影构图的渲染因素

环境是前景和背景的总称。环境用来说明主体所处的地点和氛围等，并做一定的渲染，加强主体的表现力。

（一）前景

拍摄时，处于主体前面的景物称为前景。由于前景离相机近，成像比主体还要大，而且影调（画面的明暗层次、虚实、色彩等）较深，所以很容易就能引起观者的注意。前景处理得成功与否，直接影响主体的呈现效果。

1. 前景的作用

（1）增强画面的层次感和空间感

如图 5.16 所示，左图的前景是湖水，右图的前景是植物的枝干，将两个画面进行比较，会发现右图更加富有空间感和层次感。从理论上来讲，因为前景离相机比较近，呈现的物像比较大，空间关系就比较明显。

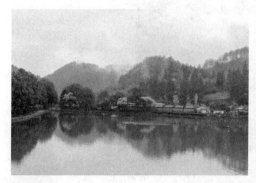

图 5.16 层次感与空间感对比图

（2）渲染事物，有利于画面内容的充分表现

挑山工就是把一些生活用品、食品等从山下运到山上去的人，有时要挑的货物重达200斤，如何将其不辞辛劳、不怕困难的精神表现出来？当不需要表现正面时，可以尝试站在他的后面进行拍摄，这时箱子就显得特别大，如图5.17所示，这样货物的重量感就得到了突出，挑山工的辛苦就能表达得更加充分。

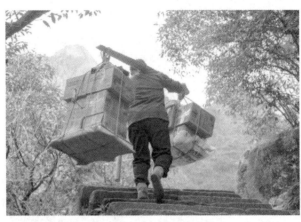

图5.17　《肩负的责任》

（3）加强画面的概括力，深化主题内涵

如图5.18所示，左图是2021年拉萨的布达拉宫，前景是"伟大的中国共产党万岁"花坛，右图前景是大面积的鲜花，烘托了建党100周年的美好气氛。

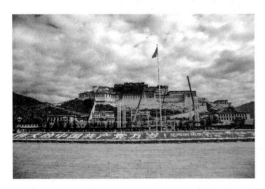

图5.18　前景深化主题内涵

（4）制造观者参与画面的幻觉

如图5.19所示，框式前景的应用给人一种透过窗户往外看的感觉，使观者产生参与画面的幻觉。

（5）暗示季节、时期，渲染气氛和情绪

不同的季节有不同的代表性植物，比如春天的迎春花、杏花、桃花、海棠花、樱花、郁金香、木棉花等，如果把特定季节开的花放在前景上，可以渲染季节气氛。如图5.20所示，图中前景是盛开的桃花，准确地说明了拍摄的季节。

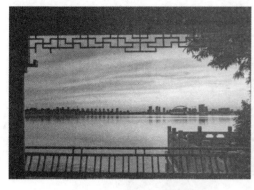

图 5.19　《绚烂东昌湖》　　　　　　　　　　　　图 5.20　《春色》

（6）增强画面的美感

如图 5.21 所示，前景是一条长廊，大面积的蓝色小灯填补了单调的黑暗天空，使得画面的图案变得更加丰富，展现了夜晚的美好。

图 5.21　《水城夜景》

2. 应用前景时应注意的问题

第一，不能只考虑前景的形式，前景与主体应该有内在的联系。前景要有利于主体的表现，帮助观者理解主题。

第二，前景的成像不宜特别清晰，清晰的前景不利于主体的表达，观者的注意力会被吸引到前景上，喧宾夺主。因此，在处理前景时要注意虚化。

第三，前景应具有艺术美感。尽量使画面保持完整，不能破坏和分割画面，避免画面杂乱。

（二）背景

位于主体背后的景物或空间都称为背景。画面背景是画面的组成部分，对于画面主体和作品主题应具有烘托、陪衬、渲染等作用，说明主体所处的环境、季节、时代等。

1.背景的作用

（1）交代主体所处的环境、地点

如图 5.22 所示，画面中龙舟赛正在进行，背景是水城明珠大剧场，说明了主体所处的地点在江北水城。

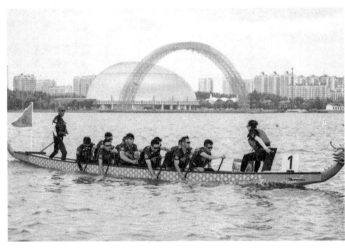

图 5.22　《搏》

（2）突出主体，深化主题

如图 5.23 所示，画面中主体是学生，陪体是手里拿的中国共产党党旗，在标语"凝心聚力"背景前面走过，深化了主题内涵。

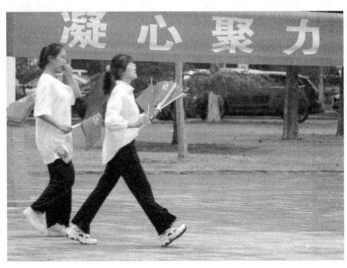

图 5.23　《凝心聚力》

（3）前景与背景呼应，形成空间感

如图 5.24 所示，画面中背景是盛开的樱花树，繁花似锦，游览的人们行走其间，前景是一堵造型优美的花墙，前景和背景呼应，营造了一定的空间感。

图 5.24　《游春》

2. 应用背景时应注意的问题

（1）注意背景的色调（影调）对主体特征的影响

主体和背景色调相同或相近时，主体不容易突出。当二者色调有差异时，主体的轮廓特征才能得到突出。如图 5.25 所示，在同样的背景中，不同色调的主体的突出效果是不同的。

图 5.25　主体与背景色调的对比图

（2）注意选择有代表性的背景来说明主体

为了准确地说明主体，有时会选用某些特定的环境，如世界上独一无二的地标建筑。旅游拍摄时，一定要选择此地特有的一些标志物作为背景，以准确说明地点，如图 5.26 所示。

图 5.26　《纪念建党 100 周年活动》

（3）注意背景的简洁

简洁的背景有利于主体形象的突出和内容的充分表达，使用景深突出主体是简化背景的一种方式。尽量不要让过多的背景打扰到主体，有时可以虚化背景，但是有时背景则不能虚化，如需要明确交代地点和环境时，背景就不能虚化。注意避免背景和主体叠合产生歧义，如出现人头上"长树杈""长电线杆""长亭子"等，其实这些只须稍稍注意，移动一下拍摄位置就能避免。

第二节　色彩的表达

色彩是摄影的语言之一，也是最容易吸引观者注意的点，图像中的色彩搭配关系，甚至能影响观者的情感或情绪。

一、作品的色彩分类

摄影构图的视觉语言中的色彩包括彩色和消极色（也称消色），彩色是指红、橙、黄、绿、青、蓝、紫，消极色是指黑、白、灰。

1. 黑白作品

如果一个摄影作品中没有彩色，只有黑白灰，我们称其为黑白作品。在作品画面中，黑、白、灰三种颜色的不同比例会形成高调、中间调、低调三种不同的影调。三种不同的影调所表达的情绪是不同的。

高调画面以白色或浅灰色为主，以黑色或深灰色为次，给人的感觉是明朗、简洁、素雅、柔和、清丽。如图 5.27、图 5.28 所示，图 5.27 中以白色为主，以深灰色和黑色为次，这样的画面给人感觉比较轻松，能展现出画意的美。图 5.28 中，以白色为主，以深灰色为次，简洁、明亮，留的空白相当多，同样能给人一种特别轻松愉快的感觉。

图 5.27 《记录春天》

图 5.28 《水墨画》

低调画面主要由黑色和深灰色构成，白色在其中起着勾勒物象的作用，整个画面给人以深沉、凝重、庄严的感觉。

中间调处于高调和低调之间，画面中除了黑、白两色之外，最主要的是丰富的灰度层次，整个画面给人以和谐、平缓、朴实的感受。如图 5.29 所示，画面中有少量的黑色、白色和浅灰色。

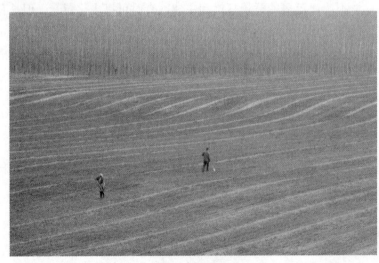

图 5.29 《田间劳作》

2. 彩色作品

在彩色作品中，消极色也是经常存在的，起到调和及衬托的作用。在彩色作品中可以使用消极色做背景，用来衬托主体。如图 5.30 所示，当画面以白色为背景时，能传达出一种轻松、愉快的情绪。当层次丰富的灰出现在彩色画面中时，就会使得这个画面具有一种流动的感觉，彩色作品中的灰是怎么形成的呢？其实是由于光的作用，形成了光影的变化，这个影就是灰度调和彩色形成的，使得整个画面有了明显的明暗关系，起到调和的作用，这就是在拍摄时要等待合适的光影的原因。如果没有光影的变化，画面就会显得特别单调。

将图 5.30 和图 5.31 进行对比，就可以发现，图 5.30 中的白云，就是调合作用的最好例子，而图 5.31 没有白云的参与，整个画面就会趋于单调。

图 5.30 《茶卡盐湖》　　　　　　　　　　　　图 5.31 《旅途小景》

如图 5.32 所示，以白色的雪做背景，衬托红色的小树，对比鲜明。假设背景是黄土地，画面也许就没有那么美了，所以我们拍摄的时候需要挑选适当的拍摄环境，以得到满意的画面。

图 5.32 《雪中红艳》

如图 5.33 所示，左图是沙漠被风吹动而形成的波纹，再加上阳光的倾斜和照射，画面中的影子部位就出现了灰色，形成了明暗关系。而右图中虽然也有波纹，但是阳光的照射并没有使画面形成很好的明暗关系，因此整个画面稍显单调、乏味。

图 5.33 不同光照下的沙漠波纹对比图

在晨曦或者黄昏时，整个沙漠可能会呈现暖色调。如图 5.34 所示，采用较低的光线入射角度，使用侧光拍摄，能够使画面具有较好的明暗层次。

图 5.34 《流动的光影》

图 5.35 所示的画面中，天空的阴沉使得画面略显沉闷，色彩也不够亮丽。如果选择夕阳西下时的光线条件进行拍摄，那么天空和水面看起来都是温暖的，如图 5.36 所示，再加上灰色的调和作用，整个画面温暖而富有情趣。

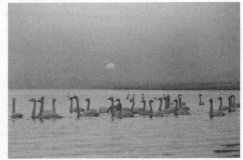

图 5.35 《天鹅湖 1》　　　　　　　　　　图 5.36 《天鹅湖 2》

二、色彩的特性

1. 色彩三要素

色别、亮度（或明度）、饱和度被称为色彩三要素。

色别：颜色的不同种类。在自然界中每种物体都有其独特的色别，如蓝天、白云、大海、绿树、青山、红太阳、黄土地等。所以，利用自然界本身的颜色进行摄影创作，是最常用的方式。

亮度：表示色彩明暗程度的指标。彩色物体表面的反光率越高，亮度就越高，看起来就越明亮。色彩中黄色的亮度最高，蓝紫色的亮度最低。而消极色只有一个亮度特征，亮度最高时为白色，亮度最低时为黑色，中间亮度为灰色。

饱和度：指彩色光所呈现颜色的深浅程度。它表示颜色中所含彩色成分的多少，彩色成分比例越大，该彩色的饱和度越高，给人的感觉就越强烈、艳丽。物体色彩的饱和度取决于物体颜色中彩色光和白光的比例，混入的白光越多，饱和度就越低。

2. 色彩所表达的情感

色彩的冷暖是人的感官在受到色彩的刺激后，引发心理上的反应，并产生联想所形成的。在如图 5.37 所示的色环中，暖色容易让人产生激愤高昂的情绪，并营造距离近、动感、膨胀的效果，而冷色容易让人产生静穆凄凉的情绪，并营造距离远、安静、收缩的效果。

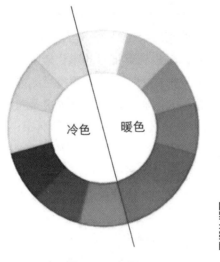

图 5.37 色环

另外色彩还有重量感，色彩的重量感由轻到重的顺序一般为：白、黄、橙、红、灰、绿、青、蓝、紫、黑。

色彩只有和具体的表现对象相联系时，所表达的情绪特征才能更加明确。比如，在拍摄朝阳、夕阳时，橙色调会使人感觉特别温暖。如果拍一朵小花，同样也是橙色调，它表

达的情感可能就不一样了。当然，也可以抽象出来，某种颜色代表某种情感。色彩所表达的情感具有不确定性和主观性，既有共性又有个性。

我们要了解色彩情感的共性，但是当通过色彩表达自己情感的时候，也可以有个性的情感的抒发，所以，更多地了解色彩情感的共性，会更有利于摄影作品的传播。各种色彩所代表的情感如表 5.1 所示。

表 5.1　色彩的情感

色彩	色彩的情感
黑	权威、庄严、渊博、高雅、静寂、悲哀、神秘、没落、不幸、绝望
白	神圣、纯真、洁净、光明、皎美、素雅、脱俗、凄惨、阴险、哀悼、冰冷
灰	轻盈、柔润、温和、朴素、沉默、中庸、悲凉、空虚、失望、卑秽
红	美好、热烈、艳丽、健康、炽热、威严、英武、真诚、革命、危险、繁杂
橙	辉煌、富丽、高贵、华美、温情、乐观、忧郁、烦闷
黄	明朗、活跃、愉快、希望、智慧、尊贵、清新、幼稚、荒凉、寂寞、孤独
绿	柔顺、幽静、新生、和平、青春、生命、喜悦、舒畅、恐怖
青	沉静、理智、贵重、苍凉、阴森、冷酷、狰狞
蓝	镇定、高爽、脱俗、永恒、清澈、洁净、文静、凄凉、冷淡、凶残
紫	华丽、廉洁、优雅、友谊、凄怆、险恶、不安

色彩在人类文化和生活中的应用历史悠久，对人类的行为和意志都有十分重要的影响。

从史前古人用于修饰自身的颜色到有记载的彩色壁画，再到生活中、不同艺术形式的色彩应用，色彩都是重要的表现形式。中国京剧脸谱是高度凝练的色彩应用，不同性格的人物使用不同的京剧脸谱，京歌《唱脸谱》中的歌词更是将色彩的应用表现得淋漓尽致。"蓝脸的窦尔敦盗御马，红脸的关公战长沙，黄脸的典韦，白脸的曹操，黑脸的张飞 叫喳喳……"。

在摄影创作中，我们应灵活运用色彩来表达情感。

如果要表现吉祥、喜庆的氛围，可以使用红色，如结婚庆典上都会有大面积的红色，有时候危险气氛也会用红色表现。

黄色在古代皇室是地位和权力的象征，黄色和红色在中国人的普遍认知中都是非常好的色彩。2016 年东京奥运会上，中国运动员出场时穿的运动服，主要的色彩就是红色和黄色。橙色是红色和黄色的结合，太阳初升和太阳落下时都会有浓重的橙色，如图 5.38 所示。

绿色是生命的颜色，绿色让我们感觉到柔和、安全；绿色是和平和希望的象征，只要看到绿色，就看到了生机与活力，如图 5.39 所示。

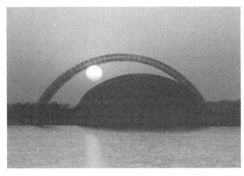

图 5.38　《水城之眼》　　　　　　　　　　　　　　图 5.39　《水草》

3. 色彩的搭配

在摄影作品中，画面中不可能只有一种颜色，一般都有多种颜色。因此要特别注意色彩的搭配，实现色彩搭配的对比与和谐。

色彩的对比包括对色相、亮度、纯度的对比，不仅要形成对比关系，还要形成和谐关系，这样才能使整个画面给人鲜明又和谐的感受。

让色彩搭配实现对比与和谐的方法有以下几种。

（1）黑白灰色的调和作用

如图 5.40 所示，被突出的部分是起雾的地方，被突出是由于这个地方有了烟雾，阳光逆方向打透烟雾，使得烟雾部分明亮了很多，整个画面产生了亮度变化。

图 5.40　《山村的早晨》

（2）对比色的面积要形成差距

色彩搭配时，如果整个画面纯度较高，切忌色彩势均力敌，要拉开每种色彩所占面积的差距，如"万绿丛中一点红"，如图 5.41 所示，在大面积的沙漠中，站着一位红色着装的人，人在整个画面中占比很小，整个画面看起来比较和谐。

图 5.41 《大漠独行》（摄影：张兴华）

（3）对比色在纯度上有较大的差距

如图 5.42 所示，日照金山，雪山被初升的太阳照射，呈现温暖的橙色，没被阳光照射的山呈现蓝色，画面中的橙色和蓝色形成对比。如果两种颜色所占的面积再悬殊一些就更好了。

图 5.42 《日照金山》

如图 5.43 所示，浅蓝色的水波中飘荡着一朵小小的荷花花瓣，它随风漂流，整个画面看起来和谐而婉转。

图 5.43 《飘》

如图 5.44 所示，紫色的鸡冠花上有一颗飘来的种子，白色的种子呈放射状，与紫色的鸡冠花产生强烈的对比，形成了一幅冷暖结合的画面。画面优雅且重点突出。

图 5.44 《中心》

（4）色彩基调

确立色彩基调，可以使画面中的色彩既对比又和谐，使主体更加醒目、突出，同时使人感受到协调之美，使观者能准确意会摄影者想要表达的思想感情。

色彩基调，即根据内容和所要抒发的思想感情，选择一种最具代表性的色彩作为画面上的主导色，以强调事物的特征，表达某种情绪。色彩基调一旦确立，镜头前一切繁杂的色彩，都能统一在已建立的色彩秩序中，任何对比也都必然建立在和谐统一的前提下。如著名摄影家袁毅平的摄影作品《东方红》，作品主导色彩为橙红色，满天绚烂的朝霞，喷薄欲出的红日，气势磅礴、金光灿烂，象征着中国前程似锦。

如图 5.45 所示，油菜花开，画面主导色为黄色，传达了明朗、愉快、富有希望的思想感情。

图 5.45 《油菜花开》

图 5.46 所示的画面中，蓝色是主色调，小灯珠是蓝色的，夜晚的天空也是蓝色的，摩天轮的颜色也趋于冷色，整个画面给人一种特别安静的感觉。

图 5.46 《静静的夜》

第三节 线条结构

摄影者的思想感情主要通过主体、陪体和环境这三个视觉形象来表达。要想通过视觉形象充分表达自己的思想，就必须懂得摄影语言。摄影构图的视觉语言主要是色、线、形，前文已经对色彩进行了阐述，本节主要介绍线条结构。

一、线条的种类及视觉心理

摄影画面中的线条一般有两种：有形的和无形的。有形的线条随处可见，如树木、道

路、河流、物面与物面的结合处等。无形的线条是人们抽象出来的，一般由重复的间隔点组成，看到这些点时人们会感觉这是一条线。线条分为直线和曲线。直线包括垂直线、水平线、斜线；曲线包括S曲线、波浪线、圆形曲线（如椭圆、半圆）等。

线条在摄影作品中可以表达某种特定的情绪、情感。因为线条表达的情感与生活中人们经常接触到的事物所形成的心理感受有密切关系，总是和具体的事物联系起来。比如看到垂直线，会联想到树干、人的站立姿势等，给人高耸、挺拔、庄严、伟大和向上升腾的力量感；看到水平线，会联想到地平线、平静的水面、无垠的草原等，给人怡静、安宁、沉稳、开阔、舒展、延伸和稳定的感觉；看到斜线，会联想到各种运动着的生物、倾倒中的物体等；看到曲线，会联想到袅袅上升的轻烟、飘动的浮云、挥动的飘带和人的舞姿、蜿蜒的小路、起伏的沙丘等，给人自由活泼、优美生动、轻灵流畅的运动感、韵律感和空间感。

线还具有远近感和轻重感。长线显得近，而短线显得远，粗线重、细线轻，粗线近而细线远。

二、线条结构

当画面中以某种线条为主时，就称为某种线条结构。摄影画面中常见的线条结构主要有水平线结构、垂直线结构、斜线结构、曲线结构、三角形结构和集心式结构等，如表5.2所示。

表5.2　线条结构及其传达的视觉感受

线条结构	表现的对象	给人的感受
水平线结构	具有安谧、恬静感和平坦开阔的对象	缺乏透视感，对空间深度的表现不足，易使画面单调
垂直线结构	高耸、挺拔的建筑物或树木等，庄严、伟大的人物	刚直、沉着、坚定、庄重、肃穆、悲壮
斜线结构	运动的场面和其他惊险场景	动荡、不稳定
曲线结构	适合用S形结构或圆形等结构表现的对象	舒适、流畅、轻快、欢乐，有节奏感
三角形结构	正三角形表现具有内在的稳定、坚固性的对象；倒三角形宜渲染紧张、匆忙、危险的气氛	正三角形给人沉稳、庄重的感受；倒三角形不稳定，使人产生动荡不安的心理感受
集心式结构	形象较小、容易被忽视的主体	引导人的视线向中心聚集

以水平线条为主的画面，我们称之为水平线结构，给人以安静、安宁的感觉，如图5.47所示。一般水平线结构的空间向左右两边延伸，比较适合应用于横构图画面，但是并不排除竖构图的应用。由于水平线结构中的线条向左右两边延伸，所以对空间深度的表达不利，容易造成画面单调。

图 5.47　《徒骇河之夏》

　　水平线结构一般会将画面截然分成上下两部分，将画面割裂开来。对于这种情况，我们会找一个物体，将两个截然分开的空间联系起来，那么，将上下两个空间联系起来的物体可能会成为我们的兴趣点，它起到"破"的作用。如图 5.48 所示，一棵小草打破了上下两个空间，将二者联系在一起，同时给安静的画面增添了一丝活力。图 5.49 所示的画面也是水平线结构，电线上的两只鸟儿使得画面有了兴趣点。

图 5.48　《城墙上的小草》

图 5.49　《音符》

　　垂直线结构主要强调高大、庄严、挺拔、高耸的感觉，表达人物的伟大，线条一般比较笔直，给人的感觉是刚直沉着、坚定，渲染了庄严肃穆、悲壮的气氛。垂直线结构宜使用竖构图，当然也可以用横构图，只是横构图的宽度会消减垂直高度，如图 5.50、图 5.51所示。

　　斜线结构给人运动感和方向感，又因为斜线不稳定，所以给人的动感更多一些，能使人产生不稳定的、惊险的心理感受。如图 5.52 所示，斜线结构使画面更具动感。图 5.53所示的布达拉宫也是采用斜线结构拍摄，显得更加活泼。如果表现的对象是运动场面，拍摄时将地平面倾斜，也可以产生一定的动感。

图 5.50　《花剑》

图 5.51　《竹》

图 5.52　《憩趣》

图 5.53　《布达拉宫墙》

　　三角形结构是指利用画面中具有三角形态的结构或者点分布来架构画面。三角形可以是正的，也可以是倒的或斜的。正三角形结构的底边和上下直线边框是平行的，有内在的稳定性，比较稳定，给人坚强、稳定的感觉；倒三角形结构的顶点在底端，使人产生不稳定、动荡不安的感觉，渲染紧张、匆忙、危险的气氛；斜三角形结构具有安定、均衡、灵活等特点。如图 5.54 所示，孙悟空和后面的背景形成正三角形结构，稳定而坚毅，把孙悟空的英武气势充分表现了出来。

图 5.54　《大圣》（摄影：李奕菲）

　　曲线结构形式多样，最常见的有 S 形结构、圆形结构等。线条给人流畅、迂回、窈窕、优美、抒情、柔和、曲折之感，营造一种轻松愉快的氛围，使整个画面具有节奏感。弯曲的河流、庭院中的曲径，大场景中的人流、车流、夜间汽车行走的轨迹，动态的人的曲线条、

跳舞时飘起的裙带，都会给人比较柔美的感觉。

如图5.55所示，从都江堰鱼嘴处远望，蜿蜒曲折的岷江水，一路流向远方，空间感极强。

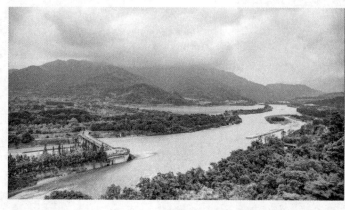

图5.55 《都江堰远眺》

圆形结构。著名摄影家陈长芬的摄影作品《日月》，将太阳和月亮经过二次曝光合成一个圆形，用月亮与太阳之间的自然之理表达人与人之间阴阳互动的和谐关系，同时传达出互相尊重，互相包容的哲理。

"南阳诸葛亮，稳坐中军帐，摆起八卦阵，专捉飞来将。"如图5.56所示，圆形的蜘蛛网被光照射，与背景形成强烈的明暗对比，"稳坐中军帐"的蜘蛛得到了有力的突出。

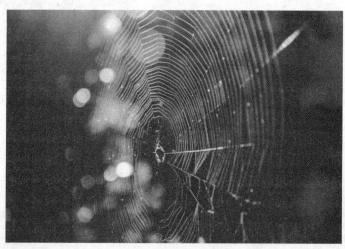

图5.56 《稳坐中军帐》（摄影：李喆）

如图5.57所示，画面中的花朵由一个个圆形组成，表达了圆满、团结的情感。如图5.58所示，内外两个圆环都是灯罩，表示团团圆圆、和谐美满。

集心式结构（又称汇聚线结构），当主体形象较小，容易被忽视时，我们可以把很多线条汇集到中心部位，来突出主体形象，如图5.59、图5.60所示。

图 5.57　《团圆》

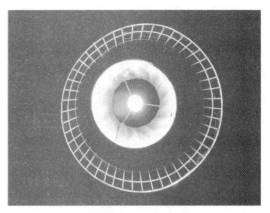

图 5.58　《圆满》

图 5.59　《街头》

图 5.60　《光芒四射》

　　方形结构。方形结构有严格的限制，有水平线和垂直线限定区域，显得安静且正式。作为最完美的矩形，正方形的特性最为强烈。如图 5.61 所示，在大面积的黑暗中有一个明亮的方框，小猫在方框里，显得十分规矩，传达出恬淡而安宁的情感。

图 5.61　《猫咪》（摄影：赵灵歆）

三、线条的运用

线条在摄影构图中，除塑造可视形象外，主要是表现空间感。如何通过线条去表达或者主观加强空间感？站在马路中间，顺着道路往纵深看，画面就具有很好的纵深感，但是如果垂直于道路的线条拍摄，画面就是横线条结构，透视关系就几乎没有了。加强空间感的方法有以下两个。

1. 利用近大远小增加空间感

（1）相机尽可能靠近最近的景物，并以小光圈拍摄，这样能使出现在画面上的景物近大远小的效果更为明显，加强纵深关系。如图 5.62 所示，左图的空间感比右图的空间感更强。除此之外，还要用小光圈，因为使用小光圈可以得到较大的景深，增强画面的空间感和透视感。

图 5.62　空间感对比图

（2）利用前景增加近大远小的线条透视效果

如图 5.63 所示，左图由于有两个人的局部做前景，前景成像大，增强了近大远小的透视关系，显得空间感较强，而右图的空间感较弱。

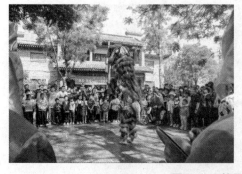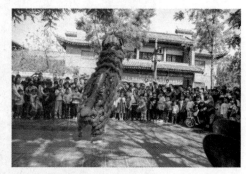

图 5.63　前景对于空间感表达的对比图

在拍摄时，前景可以是柳枝、桥洞、公园里的花墙等。

（3）运用短焦镜头

镜头的焦距越短，表现透视的能力越强。短焦镜头的成像特点是近大远小比例夸张，能加强画面中线条的汇聚效果，因此可形成较强的空间感，如图 5.64 所示。

2. 利用线条增加空间感

可以根据被摄体本身的线形情况来选择拍摄角度。对于高大的树木和建筑物，仰拍利于强化高大物体的透视感，将拍摄角度尽量放低，会显得物体更高大，纵深透视感更强，如图 5.65 所示。而对于较大的场景，可以俯拍，有利于表现平面线条的透视感。

拍人物时也是如此，如果拍摄角度放低，人的腿就会被拉长，整个人就显得高大。

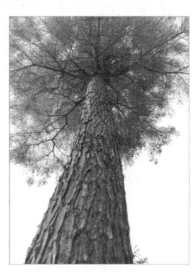

图 5.64 短焦拍摄空间感强　　　　　　　　　　　　图 5.65 《参天》

拍摄时要充分利用自然界本身的线条及人工制造的线条。自然界本身的线条包括路、河流等，如图 5.66 所示。人工制造的线条包括由于光线的角度照射形成的线条、利用摄影技术得到的线条等，如利用追随摄影技术产生动感线条。在夜晚拍摄，路会变得不明显，空间感减弱，利用慢速拍摄，可以将夜间的车灯拉出明显的亮线条，形成强烈的空间感，如图 5.67 所示。

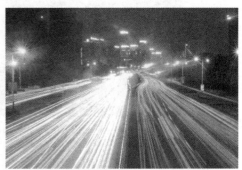

图 5.66 《黄河》（摄影：张兴华）　　　　　　图 5.67 《车水马龙》（摄影：鞠雲龙）

第四节　摄影画面的布局

摄影画面的布局是指是对画面物象的全面规划和安排，画面中各物象的摆放位置直接决定了画面布局是否合理、是否完善。画面中主体的位置可以放在画面的中央，也可以放在黄金分割点、黄金分割线等位置。如果主体放在画面中央，整个画面布局基本上是均衡的，当主体不在中央时，在主体旁怎样安排陪体和环境才能使整个画面看上去比较合理呢？画面布局合理与否，主要表现在构图是否均衡，以及疏密是否得当。

一、均衡

均衡是摄影构图的一般法则。通常是指以画面中心为支点，画面的上下、左右所呈现的构图结构因素（主体、陪体、环境），包括线条、影调、色彩在视觉上的平衡，能给人稳定、合理、严谨的感觉，如果均衡被破坏，就会使人产生动感或不安定的感觉。

摄影画面的均衡有三种：对称式均衡、重力式均衡和呼应式均衡。

对称是指物体相同部分有规律地重复，指图形或物体相对的两边的各部分在大小、形状和排列上具有一一对应的关系。生活中有很多对称的物体。两个完全相同或基本相似的物体在一定条件下的对立统一，就是对称式均衡。画面可以是上下对称，也可以是左右对称，给人一种稳重、庄严、平静、安定、整齐、和谐之美，如图 5.68 所示。

图 5.68　《二龙戏珠》

重力式均衡。整个画面让我们感觉到均衡，如果在画面底边中点画一个支点，会感觉整个画面不会偏向任何一边，和平衡的天平一样，我们把这样的画面称为重力式均衡画面，如图 5.69 所示。

图 5.69 《麦收》

一般认为，在形体上，大的重于小的，粗的重于细的；在色调上，黑的重于白的，深的重于浅的，明度低的重于明度高的，纯度高的重于纯度低的，冷色的重于暖色的；在结构上，密的重于疏的，实的重于虚的；在状态上，动的重于静的；在形象上，有生命的重于无生命的，人重于动物，人造物重于自然物；在空间上，近的重于远的。依据这种视觉和心理上的重量对比，用类似力学中的力矩平衡原理来布局画面，可以达到摄影画面的均衡。

如图 5.70 所示，画面中左边有一只鸟，右边有三只鸟，整个画面就达到了重力式均衡。因为左边这只鸟是深灰色的，右边三只鸟是白色的，虽然从数量上说，左右不完全对称，但是因为在色调上黑的重于白的，所以左边鸟的重量感要强一些。

图 5.70 《翩翩起舞》

呼应式均衡指画面中主体和其他物体的有机联系。呼应式均衡并不是完全对等的均衡，但是画面中包含的内容，和要表达的情感在某种程度上达到了一种均衡。

通过呼应式均衡引起观者的内在兴趣，画面中的元素形成呼应关系，来表达思想和情感。

如图 5.71 所示，左下角的西藏牧民强悍刚毅，右上角有一只雄鹰在翱翔，从重力式均衡的角度看，左边显然是偏重的，右边偏轻。但是人和鹰之间有着密切的联系，把牧民比作鹰，符合呼应式均衡。

图 5.71　《高原上的鹰》

二、空白

中国画的传统技法"疏可跑马，密不透风"是对空间要素的一种诠释，摄影也是如此，疏密得当是最高标准。

疏密的关键在于疏，说的是画面中的空白。空白指画面中没有具体形象的单一色调，如天空、墙壁、水面、地面等，空白的留取不仅能够消除画面的拥堵感，和具体物象搭配，还能形成节奏感，而且有其自身的审美价值。空白的留取应该根据具体拍摄内容和情感表达的需要来定，空白留得小，会给人一种紧凑、拥挤的感觉，空白留得大，会给人宽松、婉转的感觉，让人有更多的想象空间。比如，我们可以为音乐留取空白，可以为思想留取空白，为处境留取空白，为情绪留取空白等。

画面上的空白与被摄主体所占的面积大小，还要合乎一定的比例关系。一般来说，当画面上空白处的总面积大于主体所占的面积时，画面才显得空灵、清秀。如果主体所占的总面积大于空白处的总面积，则作品重在写实。但如果两者在画面上所占的总面积相等，就容易给人呆板、平庸的感觉。

著名的美国摄影家安塞尔·亚当斯的作品《月升》，拍摄于美国新墨西哥州埃尔西德兹。当太阳的余晖还没有散尽时，明亮的圆月已经冉冉升起，山顶飘飞着层层云雾。浅灰的部分就是空白，产生静谧的意境美。山脚下，静静的村庄旁，是一片安静的墓地，天上地下仿佛回荡着一曲深沉的生死交响乐。

如图 5.72 所示，图中水面便是较大面积的空白。一只小鹚鹕捉住了一条鱼，这条鱼还在挣扎，甩尾巴，鱼尾巴甩出的水滴形成了一条弧线，整个画面展现出鹚鹕的无限自由。

<div align="center">图 5.72　《捉住了》</div>

图 5.73 所示的画面非常简洁，弯曲的线条像龙一样。这条曲线是相机长时间曝光汽车灯形成的。形成了 S 型构图，画面中空白留取的面积较大，因为金龙要有足够的空间才能腾飞，明亮的高速公路也代表经济的繁荣与发展。

<div align="center">图 5.73　《金龙腾飞》</div>

拍摄行走在水中的船，要为船预留一定的行走空间，天空也要留白，如图 5.74 所示，所以拍摄水面时一方面要考虑画面的均衡，另一方面要考虑船的游走空间。

<div align="center">图 5.74　《画中游》</div>

如图 5.75 所示，沙漠面积巨大，且植物稀少，因此沙漠部分所留的空白大。整个画面把戈壁滩的荒凉有力地表现了出来。

图 5.75　《沙漠生机》

第五节　拍摄角度的选择

拍摄角度的选择直接影响构图，因为当拍摄角度发生变化的时候，画面中各个元素之间的相对位置就会发生变化。拍摄角度的选择包括拍摄高度、拍摄方向、拍摄距离三个方面。

一、拍摄高度

拍摄高度有三个——平拍、俯拍、仰拍。相机高度与被摄体高度相同，称为平拍；相机高度比被摄体高度低，称为仰拍；相机高度比被摄体高度高，称为俯拍。拍摄高度对于画面的结构和布局有很大的影响。

1. 平拍

平拍是应用最广泛的拍摄高度，此角度产生的透视关系比较符合人的视觉习惯，能给人比较自然、真切的感觉，如图 5.76 所示。

图 5.76　《体操》

2. 俯拍

俯拍指相机的高度比被摄体高度高，站得高，看得远，将美丽景色尽收眼底。俯拍适用于拍摄景物及比较盛大的场面。俯拍可以将水面、地面做背景，背景简洁，但是俯拍人时要特别慎重，因为俯拍会降低人的正常高度，但是俯拍也能巧妙地表现一些特定的场景和思想感情。图 5.77 所示的画面中，通过俯拍把上山人的艰辛展现得淋漓尽致。

图 5.77　《上山》

3. 仰拍

仰拍是指相机的高度低于被摄体高度，主要用来强调或夸张地展现被摄体的高度，突出被摄体宏伟庄严的气势。仰拍可以表现英雄人物，以寄托景仰之情。仰拍人时，人就显得特别高大。

拍花时，如果平拍，花枝之间的互相影响会使得背景较乱。仰拍花时，画面以天空为背景，画面简洁又和谐。

春天樱花盛开，以天空为背景的樱花干净、漂亮，将人物、环境和樱花结合起来，采用仰拍高度拍摄，能够给人独特的视角，如图 5.78 所示。

图 5.78　《似锦嫣红盈慧眼》

想要突出高度时，可以采用仰拍，图 5.79 很好地展现了人表演武术时腾空的高度。

图 5.79　《腾空》

二、拍摄方向

拍摄方向以被摄体为中心，在同一水平线上围绕被摄体四周选择拍摄点，拍摄方向包括正面、斜侧面、正侧面、背面，被摄体既可以是人，也可以是其他物体。

1. 正面拍摄方向

正面拍摄能展现被摄体的全貌，突出物体的正面特征，如果具有对称式结构，则给人以庄严、严肃的感觉，既可以表现景致物，也可以表现人，如图 5.80 所示。但是当表现具有方向性、动作性的画面时，正面拍摄不太适合。

如图 5.81 所示，外面细雨纷纷，小狗在楼上远远地望着，似乎在等待什么。

图 5.80　《孔子正面像》

图 5.81　《期待》

2. 斜侧面拍摄方向

斜侧面拍摄是指相机和被摄体的角度为 30°～ 60°，既能表现被摄体的正面特征，又能表现其侧面特征，如图 5.82 所示。图 5.83 所示的清洁工正在清理积雪，其正面和侧面的形态都得到了较好地表现。

图 5.82 《孔子像》

图 5.83 《清理积雪》

3. 正侧面拍摄方向

正侧面拍摄能比较细腻地表现出被摄体的侧面特征，尤其有利于突出主体的形态和轮廓。如图 5.84 所示，大姐姐坐在小车上，小宝宝在后面使劲地推，使出全身力气，腿弓到最大程度，展现了十足的动态感。

图 5.84 《加油》

4. 背面拍摄方向

从背面拍摄时，一定要抓住背面特殊的动作或姿态，来表现主体的内在活动，使画面更加含蓄。观者会想象或猜测主体在做什么，以及主体的正面形态，这会引起观者的兴趣，引发观者的想象力。摄影家王文澜的《父与子》，采用背面拍摄，父亲和儿子都背着手，姿态几乎一样，展现出小孩惊人的模仿力，我们也能想象到，小孩一定很机灵、聪明。

如图 5.85 所示，春天的河边，垂柳依依，一位母亲带着自己的孩子，用手在抚弄柳丝，一起体味春天的韵味。

图 5.85　《觅春》

三、拍摄距离

当相机离被摄体的距离发生变化时，就会形成不同大小的物体影像，形成不同的景别。不同的景别对于被摄体的表现力不同，所要表达的思想情感也不同。根据拍摄距离的不同，可分为远景、全景、中景、近景、特写。

1. 远景

远景一般用于表现辽阔的环境和场面，给人意境深远的感受。远景往往没有具体的主体，主要是表现自然景色和大自然的深远。远景适合拍摄风光建筑或有较多群众的场面，场景中的人物所占的比例较小，如图 5.86 所示。

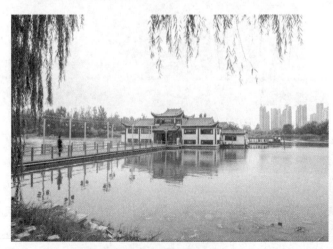

图 5.86　远景

2. 全景

全景分为景物全景和人物全景，主要表现主体的全貌和轮廓及主体周围的环境，适合拍摄风光、体育、社会、生活等，湖面上有建筑整体，就是景物全景，如图 5.87 所示。人物全身叫人物全景。

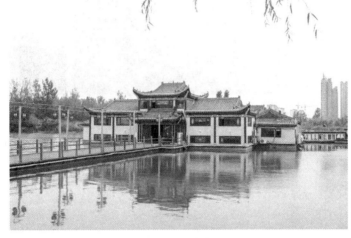

图 5.87 全景

3. 中景

中景的拍摄范围比全景小，主体的形象也比全景大。如果拍摄人物，中景就是人的上半身，它主要表现主体的形态、动作和表情，并能在一定程度上表现主体和环境的关系。中景适合拍摄新闻、体育、生活、旅游等题材。

4. 近景

近景比中景的范围更小，主要强调主体的质感和结构特点。如果拍摄人物，近景就是人物胸部以上的部分，细致入微地刻画人物的容貌、表情、形态、衣着，展现人物的内心世界。

5. 特写

特写，即拍摄某一个有代表性的局部细节，拍人物特写时，可以反映人物的情绪、内心的变化或者表达某种情感，可以拍脸部、手部、脚部，还可以拍眼睛、嘴巴等。

母爱是伟大的，妈妈的爱如何去表达？你打算怎么去拍？摄影作品《妈妈的吻》拍摄的是一双小脚丫，在小脚丫上有一枚唇印代表了妈妈的爱。同样，图 5.88 中，两只手紧紧地握着，会让人感觉到二人的亲密，是爱的表现。

图 5.88 《牵手》拍摄：陈晓萌

掌握了摄影构图的基本知识以后，在遵循基本构图原则的基础上，拍摄时可以灵活应用，也可以在此基础上进行创新，从而通过摄影作品表达自己的思想感情。

第一节　风光摄影

风光摄影是摄影的重要题材之一，以自然风光、城市建筑为主要创作题材。风光摄影是最容易上手却又最难拍好的一类题材。风光摄影师可能为了捕捉最佳的拍摄时机而等待几个小时甚至更长的时间。

一、风光摄影的特点

风光摄影的魅力在于时时皆风景，风景各不同。需要去寻找和发现，并耐心等待，以抓住最具感染力的风光，这不是易事，需要天时、地利、人和。

二、风光摄影的前期准备

要想拍好自然风光，就要做到知其时、观其势、表其质、现其伟。

知其时，即要知道风光在什么时段是最美的。一年四季有不同的风光，一天之中也有不同的美。春天，各种花相继开放，迎春花、杏花、桃花争奇斗艳，鲜花陪衬的风光自然非常美丽。每年四月，林芝的桃花和新疆的杏花沟都能吸引世界各地的摄影者，可见风光摄影的魅力。秋天也是色彩斑斓、异常绚丽的，绝不亚于春天。一天中不同的时段，风光的美也各不相同，如早晨的日照金山、云蒸霞蔚，傍晚的彩霞满天、气势恢宏。不同的天气，如雨天的细雨蒙蒙、雪天的洁白纯洁、雾天的朦胧婉约，都有说不尽的美。因此做到知其时，是非常重要的。如图 6.1 所示，在一天中的黄金时刻——清晨，使用逆光拍摄的小山村充满了层次感。

观其势。拍摄风光，需要事先从不同的角度多观察，比较哪个角度拍摄效果更好。例如拍山，要观察从哪个角度看，山的走势是最有气势的，最具表现力的。

表其质。质指质感，不管从宏观还是微观上，每种风光都有其独特的质感，因此需要对风光有更深入的认识。比如说，群山连绵是有质感的，山的其中一个部分也有其独特的质感，要把不同的质感表现出来。

图 6.1 　《小山村》

现其伟。彰显其雄伟、高大壮美、奇特之意。尤其在拍摄崇山峻岭、参天古木、高大建筑时，可以通过镜头的拍摄角度去表现其"伟"，关键在于抓住景物的特点和气势。如拍名山，就有泰山奇、华山险、黄山绝、峨眉秀。

当摄影者站在某一个观察点上去观察周围的环境时，会发现在不同的光位、角度都有景物最美的一面。这种美可能是雄伟之美、气势之美，也可能是柔美，如黄山的云海、云雾、奇松、怪石。景可大可小，大到群山绵延，小到山中奇石、奇松，无一不是好的风景。

三、风光摄影的要领

当身处美景间，陶醉其中之时，要想更好地利用相机的镜头构图、拍摄，还要得益于摄影者前期的艺术修养和对摄影构图知识的掌握程度。风光摄影的要领包括以下几个方面。

1. 选景要奇

奇，即罕见、新奇、惊奇、奇妙。选取的主体或者景别及拍摄角度要与众不同，在拍摄时，要选择景物最有表现力的瞬间。比如拍摄山景，要找准观察位置，还要想清楚要表现什么。在朝阳刚刚把山顶照亮时进行拍摄，会发现此时拍出来的景色是最美的。山顶被阳光照射，呈现微暖的橙黄色，而没有被阳光照射的部分由于色温较高而呈现蓝色，整个画面冷暖结合，既对比又和谐，呈现出一种新奇之美，如图6.2所示。如果选择阳光将整座山照亮时拍摄，光线也就没有了暖色，整座山就会显得比较平淡，毫无新奇之感。

在沙漠里，既可以拍摄绵延起伏的沙丘，又可以拍摄茫茫沙漠之中的一株绿植，还可以拍摄沙漠的纹理。可以有大风光，也可以有小景致。图6.3是巴丹吉林沙漠中的两个沙丘，拍摄出的整个画面呈现出类似于"W"的形状，也算是一个不错的角度，从宏观上展现出沙漠的质感。整个画面有明有暗，对于摄影用光而言，倾斜的直光线是最能突出质感的光线，通过侧光就把整个沙漠的立体感表现出来了。

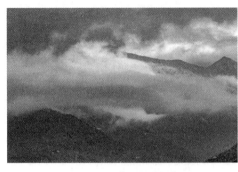

图6.2 《日照金山》

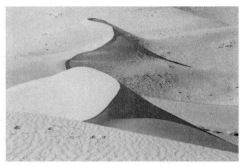

图6.3 《双丘》

如果是平平的沙漠，应该怎么拍摄呢？图6.4 就是一个平面，没有气势，但是沙漠里面有两行小动物踩出的脚印，形成了一种特有的图案。线条蜿蜒曲折，起伏的就像是山一样的图案，也不失为一处小景。平平的沙漠里有两行足迹，使得平面感较强的沙漠上有了生机与活力，同时将沙漠微观层面上的质感也表现了出来。

图6.4 《谁的印记？》

再看图6.5，在茫茫的沙漠之中有一只枯瘦的小骆驼。构图时小骆驼在茫茫的沙漠当中，只是一个非常小的点，这恰恰展现了骆驼所处的恶劣的生存环境，同时也让人看到了茫茫沙漠中的一丝生机与活力，令人感动万分。

甘肃的七彩丹霞，其中有大面积的连绵起伏、色彩斑斓的石头。拍摄时可以选择拍摄大环境，但是这样往往和其他人的选景趋于相似，所以我们可以选择其中的一小部分，如图6.6 所示，就做到了与众不同、选景奇特。

青海湖位于青藏高原东北部、青海省境内，是我国最大的内陆湖。截至 2021 年 9 月底，青海湖水体面积达 4625.6 平方公里。对如此大的面积，一般很难拍全景。因此拍摄时只选取了其中一小部分区域，如图6.7 所示，上面是湖水，下面是房子和草原，给人一种"水从天上来"的感觉，而画面中正好有一只船缓缓驶来。像这样的风光摄影，也做到了选景奇特、与众不同。

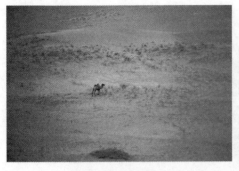

图 6.5 《沙漠孤舟》

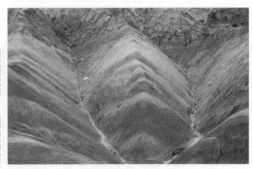

图 6.6 《丹霞》

图 6.7 《天水行舟》

当拍摄大面积的油菜花或者绿草地时，画面中只有一种色彩，想要拍出奇特的感觉是比较难的，这时应该如何选择呢？要考虑色彩的对比，可以在大面积的同种色彩中用一个小面积的其他色彩进行区分，如区别于黄色或绿色的红色等，使画面形成变化。

选取景物中最具有代表性的部分，抓住精髓，没有必要把看到的所有景物都纳入画面中。比如，瀑布群，拍摄整个瀑布时，其主要部分就很难得到突出，拍出来的画面就缺乏气势。因此可以拍其中的精华部分，对其进行特别表现。如在山涧的溪流中，有各种石头，石头周围有一些水草，可以选择水中的一块石头进行拍摄，加上周围绿色的水草，以及秋天落下的枯黄的叶子，使用慢速拍摄，拍出丝滑、柔美的水，给人以美妙的感觉。

拍景时，不光要考虑该怎么取景和构图，选择什么季节、什么时间的光线去拍摄，还要考虑想要表达怎样的情感。

拍摄长江大桥时，由于跨度较大及照相拍摄角度的限制，在一个位置上很难拍出长江大桥的全貌，此时就可以选取某一个局部进行拍摄，如图 6.8 所示。

图6.8　《长江大桥》

乘船游于长江之上，长江之美，美在壮丽的景色，图6.9就展现出了长江的壮丽和优美。长江三峡是其中不可或缺的部分，也有着独特的美。如图6.10所示，三峡夜景中的船闸，在暗夜里显得十分富有层次，因为在黑暗的夜色中，点缀着一些灯光，让整个画面不再单调。

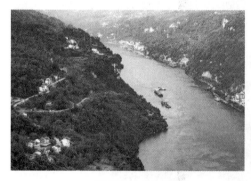

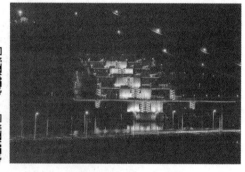

图6.9　《长江》　　　　　　　　　　　　图6.10　《三峡夜景》

图6.11所示的长江三峡大坝，其后有朦胧的、连绵起伏的群山，像水墨画一样，气氛浓郁。

图6.11　《三峡大坝》

在风光摄影中，人物或动物一般起到点缀的作用。如图6.12所示，画面为S形构图，图中有一匹马，还有牧民的房子，在这里，房子和马点缀了整个画面。

雨中登齐云山时，山间雾气浓重，山中的建筑若隐若现，拍摄时选择雨后的山间雾气，恰好抓拍到建筑物露出来时的一瞬间，能给人以仙境的感觉，如图6.13所示。

图6.12 《草原人家》

图6.13 《齐云仙境》

永泰古城在甘肃景泰县寺滩乡，已有400多年的历史，近几十年来生态恶化严重，迫使城中的居民不得不向外界转移，城门楼已经破败，选择城门楼作为主要部分进行拍摄，使得整个画面极富历史沧桑感，如图6.14所示。

图6.14 《岁月》

2. 抓景要快

拍摄风光，一定要抓住精彩的瞬间或阶段，比如季节变化，春天的花、秋天的红叶、冬天的雪，都要抢时间拍摄，以免错过最美的时段。季节的变化，可以使画面中景物的色调发生变化，不同季节中景物的美是不一样的。

一天中太阳光线的照射角度不同，能够影响摄影画面中的线条结构和影调结构。天气的阴晴，也会影响画面的空间感。比如阴天的时候，不利于展现画面的空间感，但在晴天的时候，如果采用侧逆光拍摄，空间感就能得到很好地展现。

在多云天气时，天空一会儿阴沉沉的，一会儿太阳从云缝里钻出来了，形成丁达尔现象，就具备了一条条的放射线，如图6.15所示。所以拍景时需要抓准时机，才能得到神奇的效果，尤其是在景区，想要拍摄出与众不同的风光是很不容易的。

图6.15　《卓尔山》

图6.16所示为著名的卓尔山景区，在拍摄时，恰好小朋友吹的气泡被风吹走了，飘在空中，到达了小路的节点上，看起来就像是这条细细的路把气泡连起来一样。

图6.16　《放飞》

拍风光时也可以拍纯粹的风光，景中没有人，这样的风光就显得特别的安静，一旦风光中有人的活动，便产生了另外一种情趣，但是不要让人物影响了主题内涵的表达，人物是用来衬景的。

3. 拍景要美

风光摄影，拍出来的风景一定要美。第一种是形式美，第二种是意境美，能够体现出摄影家的情思，并且寓意深邃，如水墨山水的画意美，朦胧仙境的意境美，云雾缭绕的仙境美。

从摄影构图的角度来说，要想把景拍美，画面布局就要有一个中心结构，有主有次，中心结构定好了以后，其他部分都是起呼应作用。一般来说，画面的中心是在画面中占比最大的部分或者色彩最突出的部分，如果整个环境中没有突出的部分，很难找到结构中心，即使能够拍下来，整个画面的美感也是欠缺的。

当然也可以拍一些小景，画面中池塘里有大面积的荷叶，鸭子在水面上游，清新惬意。如图 6.17 所示。

图 6.17 《乐游》

清晨，温暖的阳光从树的缝隙中泻下来，形成了一条条放射线，在逆光的照射下，小路形成了一条亮线，路上有一个辛勤劳作的人，为整个画面增添了生活气息，淳朴而自然，人就是画面的结构中心，如图 6.18 所示。

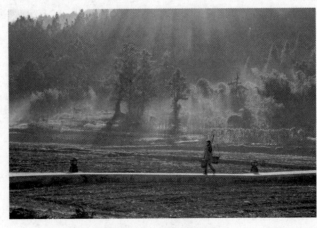

图 6.18 《晨起劳作》

图 6.19 所示为冬季聊城的名人岛，采用俯拍的角度拍摄，主体是带亭子的小岛，其他小岛是陪体，背景是蓝色的冰面，冰面上有一个个圆形的斑点，非常漂亮。

图 6.19 《名人岛》（摄影：张兴华）

如图 6.20 所示，小山坡上有几匹马在沐浴着温暖的阳光，非常悠闲地吃着青草，后面起伏的群山作为背景，空气中有很多雾气，被温暖的阳光照射，使用清晨的逆光拍摄，使得画面极具纵深感、空间感，有一种超乎现实的意境美。

图 6.20 《晨牧》

四、拍摄题材

风光题材比较广泛，包括自然风光和人文景观。自然风光包括日出日落、冰、雪、云、雾、倒影等。人文景观包括城市和乡村等。

云的特点是稍纵即逝、变化多端。拍摄时要掌握云的出没规律和造型特点，了解云会在什么天气条件下产生，比如，早晨和傍晚会出现朝霞、晚霞，为了拍摄出更好的画面效果，拍摄时可以使用偏振镜。拍云时，有时要等待云飘到画面中合适的地方，以便形成画面的均衡。

如图 6.21 所示，图中湖南路大桥是风光的主体，白云朵朵，蓝天白云衬托着湖南路大桥。

图 6.21 《湖南路大桥》

拍摄云时，应该以云为曝光基准，但是景物曝光就会严重不足，如果以景物为曝光基准，那么云就会曝光过度，拍不出其层次感。怎么才能兼顾两者的曝光呢？可以原地不动拍摄两张照片，一张以景物为曝光基准，一张以云彩为曝光基准，后期将两张照片中曝光正常的部分合成一张，就可以得到云彩和景物都非常漂亮的风光照片了。

拍摄日出和日落，不一定只表现太阳本身，可以将日出、日落和一些景物结合在一起，选择一个拍摄的地点，在此地找到具有代表性的景物，并进行合理的构图。要想拍好日出和日落，至少要提前半个小时到达拍摄地，因为光线变化太快，一旦错过最佳时期，就可能拍不到最美的风光了。

图 6.22 中没有其他的建筑物，只有环城湖面上的捕鱼人，使用剪影拍摄，画面也极为漂亮。

图 6.22 《渔舟唱晚》

　　阴天时的齐云山在云雾里若隐若现，整个山都隐在雾气里面，给人仙境般的感觉。如图 6.23 所示，前景是白墙黛瓦，后景是山，隐在云雾里，非常漂亮，山顶上的亭子，也许就是"神仙"所在吧。

图 6.23　《仙境》

　　拍摄风光时可以拍倒影，倒影也可以增强画面的层次感，渲染气氛，同时也起到均衡画面的作用，倒影的长短会根据拍摄部位的高低进行变化，所以要注意选择不同的拍摄角度。在有风的水面上，倒影朦胧，而无风的水面就像一面镜子，可以看到清晰的倒影。如图 6.24 所示，清晨的天空中有美丽的朝霞，水面的倒影也清晰看见，整个画面的层次感极为丰富。

图 6.24　《朝霞满天》

　　从构图上来说，风光摄影可以采用横构图或竖构图。一般来说要表现高大雄伟的气势，就用竖构图，如图 6.25 所示，选取黄山的某个局部进行拍摄，凸显黄山的雄伟。要表现

开阔的视野，就用横构图，如前文中的图 6.20 所示。具体采用何种构图，应根据要表达的思想感情来决定。

图 6.25 《黄山小景》

第二节 体育摄影

体育摄影是以运动为主要内容的摄影，包括训练、比赛等。体育摄影既是对运动过程的真实记录，又能展现运动员的优美动作，相比其他题材，无疑是最具挑战性的一种拍摄题材。体育比赛往往竞争激烈，场面扣人心弦，运动员在比赛中表现出的力量、速度和优美的姿势，都给人以美的享受。

一、体育摄影的特点

1. 富有动感

体育是竞技类项目，因此体育摄影最大的特点就是画面的动感，体育项目大多具有速度快的特点，因此动感是体育摄影的特性。

2. 拍摄难度大

体育摄影项目多样，每个项目都有其自己的特点，再加上速度较快，因此拍摄难度较大。

3. 具有独特的感染力

虽然拍摄难度大，但是体育题材具有其他拍摄题材无法比拟的感染力，既有运动的力量感，又有运动的精彩、惊险等独特魅力。

二、体育摄影所需器材

1. 便于携带的相机

体育摄影使用的相机应该便于携带，以便拍摄时可以随机应变，及时抓取精彩镜头。而且要具备连拍功能，只有能连拍，才能不漏掉精彩的瞬间。

2. 配备长短不同的焦距的镜头

体育项目的拍摄不能影响体育项目的正常进行，不能靠得太近，因此选择合适的长焦镜头是体育摄影必备的。300mm/2.8 或 400mm/2.8 定焦镜头被称为体育摄影记者的"标准镜头"，使用带有长焦的变焦镜头也可以，如 100~400mm 变焦镜头等。

3. 镜头的口径要大

体育摄影的速度相对较快，一些体育项目是在室内举办的，因此在光线较暗的低感度情况下，镜头口径越大越好。

4. 脚架

使用脚架的目的有两个：一是固定，二是支撑。相机长焦镜头较重，使用脚架能减少相机对摄影师胳膊的压力。

三脚架相对于独脚架更加稳定，但是使用独脚架更加灵活，便于迅速调整拍摄位置。

三、体育题材的拍摄

1. 拍摄位置的选择

体育摄影的拍摄位置至关重要，有利的拍摄位置是获得精彩照片的前提。如何挑选拍摄位置呢？在此处拍摄能够反映出这个项目的特点，表现出运动员的技术、战术特点，在关键时刻可以移动，随时靠近被摄体，与镜头相适应，没有杂乱的拍摄背景。

2. 拍摄点的选择

拍摄点是指运动员所处的位置。一个恰当的拍摄点对表现主题、抓住瞬间的关键动作至关重要。首先要做好调查研究，了解所拍项目的动作特点和规律，最好能了解运动员的典型动作，还要充分考虑到拍摄现场的光线效果和背景对主题的烘托，要突出什么主题，就要选择什么样的拍摄点。对于不同的运动项目，应选择不同的拍摄点，拍摄点的选择，直接反映了拍摄者对运动项目、运动员动作的了解程度和对作品的构思，在选择

拍摄点时，要寻找那些动作高潮经常出现的地方，如篮球的投篮点、足球的射门点、跨栏跑的栏架上方等，这些都是表现体育项目特点和运动高潮的最佳点。

3. 选择快门速度

应根据不同体育项目的速度特点选择快门速度，这是体育摄影中首先要考虑的问题。拍摄动体时快门速度的运用，包括相对于运动速度的："快""慢""适中"。

（1）快门速度快——动体影像被"凝固"

选择较快的快门速度，能清晰地记录运动对象的动作，能够"凝固"的动体影像往往更能很好地表现动体的优美姿势，但是清晰的影像可能会导致运动对象的动感表现不足。

（2）快门速度慢——动体影像虚

对于体育项目，当快门速度较慢时，拍出的照片会有强烈的动感。有了动感，清晰度就不能保证了，通过模糊的动体与清晰的背景的对比，来表现出强烈的动感，不同的"慢速度"会对同一动体产生不同程度的虚糊效果。对体操项目来说，可能 1/15 秒是慢的，而对飞驰的赛车或百米冲刺比赛来说，1/60 秒才是慢的。

（3）快门速度适中

合适的快门速度，使得体育照片能够动静结合，虚实相生，使体育摄影更具魅力。

4. 合理运用"提前量"

体育具有突发性和不可预见性的特征，但也有一定的规律性，这就需要拍摄者具有丰富的经验和预见能力，便于判断接下来要发生的精彩瞬间。

要具有临场的预见性，也就是要有"提前量"，当抓拍运动员的某一快速变动的动作时，要在精彩瞬间出现之前的一刹那按下快门，如图 6.26 所示。

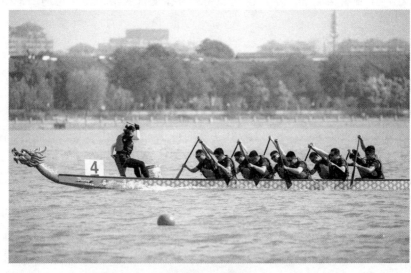

图 6.26　《博》

5. 如何进行对焦

定点拍摄是体育摄影中经常采用的一种方法。先将相机的光圈和快门速度，根据现场的光线条件和感光度，预先进行合理的设置，然后将镜头的焦点调到所要拍摄的点上（手动对焦），当运动对象到达对焦点时，按下快门按钮。当然，现在相机的自动对焦功能越来越强大，有的相机还具有眼部识别功能，因此也可以使用自动对焦功能进行拍摄。

采用定点的方法拍摄体育照片时，快门速度一般要控制在 1/250 秒以上（包括 1/250 秒），而对于跳水的空中翻腾和体操的跳跃翻腾等快速旋转的动作，快门速度要在 1/500 秒以上。使用这种方法能准确、迅速、及时地捕捉动作瞬间，拍出的照片成像大而清晰，恰到好处地展现动作的高潮。注意：定点拍摄时，一定要注意聚焦点准确，以便突出主体。

当定点对焦无法实现，自动对焦又不一定能对焦准确时，可以使用区域对焦功能进行拍摄，这是利用相机的镜头的景深范围进行拍摄的方法，使用较大一点的景深，只要被摄对象在景深范围内，就能保证其清晰。

6. 横向追随拍摄

横向追随是一种拍摄技巧，也叫平行追随。它的拍摄结果是动体动作清晰，背景模糊，如图 6.27 所示。横向追随是一种突出主体、渲染气氛、表现动感的行之有效的拍摄方法。

图 6.27　《追随拍摄》

横向追随拍摄法：拍摄者的相机镜头跟随动体，并与动体保持相同的速度向同一方向移动。当进入理想的拍摄点和拍摄时机时，轻轻按动快门。在按动快门时和按动快门后，相机要始终和动体保持相同的移动速度。

使用横向追随拍摄法时应注意以下问题：

（1）相机的移动速度一定要与动体的移动速度始终保持一致。相机要在一条水平线上跟随动体移动，不能前后左右晃动。

（2）应在高潮时刻按动快门。按动快门要轻，按动时间不能过早或过晚。快门速度应根据动体的移动速度和所要追求的拍摄效果确定，一般应在 1/15 秒～1/60 秒，最快不能超过 1/125 秒。

（3）要充分利用现场的光线效果，采用侧逆光，选择颜色深一些的拍摄背景，拍出的照片效果会更好一些。

7. 体育摄影的构图

体育运动快速且多变，拍摄者应快速完成合理构图。构图时应从以下几个方面考虑：主体要突出、清晰；人物和环境的搭配要合理，要以人为主，绝不能喧宾夺主；动静结合、虚实结合、形神兼备、险中见美，如图 6.28 所示。还要注意环境的搭配，以说明体育运动的地点，如图 6.29 所示。

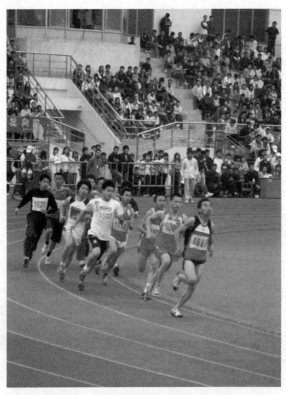

图 6.28 　《争分夺秒》（摄影：王康）

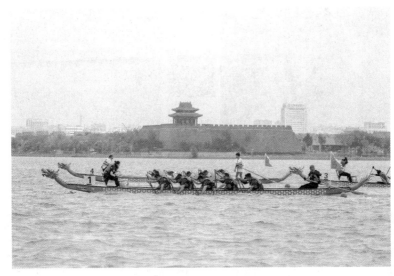

图 6.29　《龙舟赛》

第三节　花卉摄影

古往今来，多少文人墨客用优美的诗句对花进行赞美，将花赋予情感。花卉摄影，可以把娇艳的花朵拍摄下来，为之赋予情感。花卉摄影在技法上有许多特殊的要求，与人像摄影、风光摄影有很多不同之处，如构图、用光、色彩和景深控制等，需要把最引人入胜的地方突出，有时使用近摄的造型手段，才能拍摄出艺术性较高的作品。

一、镜头的选择

花卉摄影中镜头的选择可以根据具体拍摄情况来定，长焦镜头适合拍摄距离较远的花卉，微距镜头适合拍摄花卉的细节。

1. 长焦镜头

花卉摄影中常用的镜头是长焦镜头，因为长焦镜头视角小，拍摄的花朵范围会变小，可以避开杂乱的环境因素，如玉兰花的拍摄，玉兰树一般比较高，用长焦镜头可以将远处的花朵拉近，拍出较大的花朵。当拍摄荷塘中的荷花时，因为荷花长在水里，离相机较远，要想拍出较大的花朵，就必须使用长焦镜头。长焦镜头拍摄的景深比较小，可以虚化背景，有利于突出花卉，还可以起到压缩空间的作用，如图 6.30、图 6.31 所示。

2. 微距镜头

花卉摄影离不开微距镜头，微距镜头可以拍到其他焦段镜头无法拍到的花卉的细节，还可以使一些比较小的花朵在画面中得到放大，如图 6.32、图 6.33 所示。

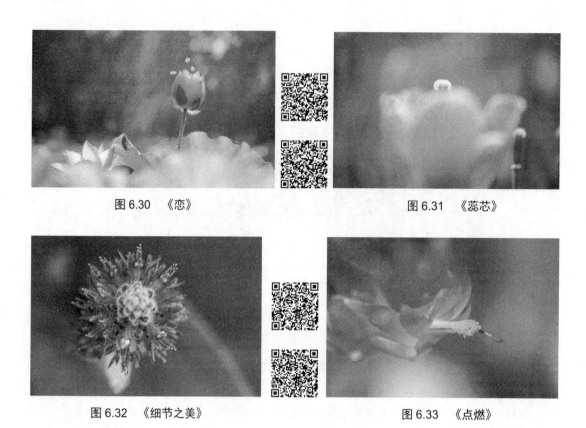

图 6.30 《恋》

图 6.31 《蕊芯》

图 6.32 《细节之美》

图 6.33 《点燃》

3. 其他镜头

为了拍出与众不同的花卉摄影作品，可以使用特殊镜头，如广角、鱼眼、折返镜头等。鱼眼镜头可以拍出夸张的畸变效果。折返镜头可以拍出有趣的"甜甜圈"，如图 6.34 所示，画面中花朵后面的圆圈被称为甜甜圈。

图 6.34 《争艳》

二、拍摄用光

光线在花卉摄影中依然起着重要的作用。恰当的用光是表现花卉的质感、姿态、色彩和层次的决定性因素。

在自然光线条件下，不同性质的光，造型效果截然不同，直射光可以比较明显地表达明暗层次、立体感，散射光由于它的柔和均匀，没有明显的方向，反差小，所以对花朵立体感的表达不是特别理想，但是对花朵柔和的质感表现得比较到位。如果选择雨后的散射光进行拍摄，通过细致地把握光线的角度，会使花卉显得清新艳丽、光彩照人。

对于单瓣花朵，逆光拍摄可以使花瓣具有半透感，如图6.35所示。对于花瓣较多的花朵，逆光状态下就很难将其通透感塑造出来，因此光线的使用应该根据花的特点来定。

三、花的形态

很多人认为给花卉摄影，就必须要拍摄花的盛花期，其实从花蕾到花开再到花落，都是可以拍的，花的不同时期都有其独特的美。残花谢蕊之美也是一种不可替代之美，残花谢蕊与盛花蓓蕾相互关照，相互依存，辉映成趣，妙不可言。图6.36是一朵即将开败的郁金香，看起来既像一位翩翩起舞的女孩，又像一只起舞的蝴蝶，清灵而美丽，有别样的艺术美。

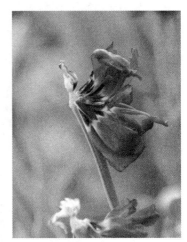

图6.35　《月兰》　　　　　　　　　　　　图6.36　《起舞》

另外，花卉摄影还可以拍摄花的倒影，如图6.37所示，可以结合周围的景来表达一定的情感。从不同的角度、方向、距离拍花，可以呈现出花不同的美，如图6.38、图6.39、图6.40、图6.41所示。

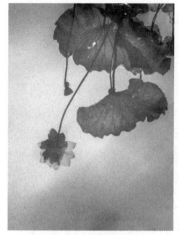

图 6.37 《花照水》

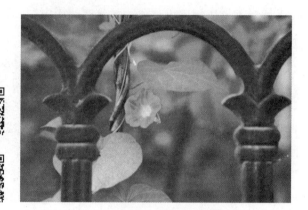

图 6.38 《突破》

图 6.39 《古城春天》

图 6.40 《守望》

图 6.41 《瞧这一家子》

四、花的色彩

色彩同样是花卉摄影中不可缺少的部分，花卉摄影讲究色彩的对比与和谐，或喧闹，或安静，或平淡，或素雅，或抽象，不一而足，如图 6.42、图 6.43、图 6.44、图 6.45所示。

图 6.42　《微艳》

图 6.43　《百年梨花》

图 6.44　《不染尘》　　　　　　图 6.45　《画意》

五、拍摄技巧—多重曝光

多重曝光是花卉摄影中常用的拍摄技巧之一，一次曝光虽然能够通过光圈的调整得到虚实结合的画面，但是要得到一幅具有特别艺术美感的作品，还是要通过多重曝光的方式来实现。如图 6.46 所示，采用两次曝光，第一次拍摄较虚的画面，第二次拍摄清晰画面，将两者合在一起，就产生了朦胧的画意效果。

图 6.46　《牡丹》

第四节　夜景摄影

夜景摄影是指在夜间拍摄户外灯光或自然光下的景物，夜景摄影主要以环境中原有的灯光、火光、月光等作为主要光源，对自然景物、建筑物或人的活动进行拍摄。由于受到某些客观条件的限制，从某种程度上来说，比起日间摄影，夜景拍摄有其困难的一面，但是拍出的作品也有独特的效果。

一、摄影器材

1. 相机

带有 B 门的相机，卡片机、单反相机或微单相机都可以，如果相机上没有快门线的插孔，可以在曝光时设定为延迟曝光 2 秒或 10 秒，若有快门线插孔，直接将快门线插到孔内即可。

2. 三脚架

夜景拍摄一般都需要三脚架，因为需要长时间曝光，要保证相机的稳定。最好能灵活调整三脚架的高低和角度，以适应拍摄角度。在没有三脚架的情况下，也可以找到一

个可以平稳放置相机的地方，如石头、栏杆等，人一定不要离开相机，一定要保证相机的安全。

二、夜景拍摄时相机参数的设置

不同环境下的夜景拍摄参数不同，视具体情况而定，对于景别较大的拍摄，曝光涉及的因素有感光度、光圈和快门速度，在感光度一定的情况下，曝光量由光圈和快门速度决定，对于夜景而言，光线条件往往较暗，如果光圈一定，光线越暗，曝光时间越长，因此夜景拍摄往往需要进行长时间曝光。

三、夜景拍摄时间的选择

一般选择太阳刚刚落下，天空还没有完全黑，灯光也刚刚亮起来时拍摄，避免天空一片黑寂，这样拍出的夜景层次感较好。

四、夜景拍摄方法

1. 一次曝光

一次曝光是较为常用的方法，只要曝光准确，就能拍好纪实风格的夜景，如图 6.47、图 6.48 所示。

图 6.47　《聊城夜景》（摄影：张兴华）

图 6.48　《进士坊》

2. 多次曝光

通过多次曝光，可以将夜景中的多个元素整合在一个画面中。如图 6.49 所示，采用两次曝光，将月亮和桥合在一起。在多次曝光时要注意各元素在画面中的位置。

图 6.49 《二十一孔桥月夜》

第五节 人像摄影

人像摄影主要是以人物为创作对象的摄影形式，着力刻画与表现人物的相貌和精神状态，集中表现人的思想感情和性格特征，从而达到形神兼备的目的。

一、分类

人像摄影一般分为两种：肖像摄影和人物摄影。肖像摄影是指在摄影室内通过精心布光拍摄的肖像，虽然有些人像摄影作品也包含一定的情节，但是仍以表现被摄者的相貌为主。拍摄形式分为胸像、半身像、全身像。人物摄影包含的范围比较广，多种场合中人的活动都可以拍摄。社会生活中的人物丰富多彩，拍摄时需要有敏锐的眼光，选取最美、最感人的瞬间。

这两种类型的摄影有着不同的意义，人物摄影的主体就是生活中的人，它具有较强的社会属性，从人物本身可以看到某一类人的共同特征，可以反映社会生活；而肖像摄影通常只能展现某个人的特征，即使有职业、生活的特征，也依附于个人，主要以拍面部表情为主，对社会生活的反映少一些。

人像摄影中，人是画面的主体，主要是通过人物的外部形象来刻画人物的内心。当人物占画面的比例较大时，会表现人物的内心，当占画面的比例较小时，可以表现这个人物和周围环境的关系。

表现人物形象，要做到形神兼备。所谓形神兼备，即神是基于形之上的，没有形谈不到神，但是有了形也不等于就有了神，要抓住人物的感情和细节，通过人物的外部形态完美地表现人物及其处境和精神状态。

二、人像摄影的器材

人像摄影器材包括相机、附件、道具。人像摄影的镜头一般选用小长焦，以防对被摄体产生情绪方面的影响，如 70mm、85mm、70—200mm。当然，如果想要特别的效果，也可以使用短焦镜头。附件包括三脚架、反光板、闪光灯等。为了把人物拍得生动、自然，消除人的紧张情绪，可以选择合适的道具，其实道具就是陪体，可以突出、陪衬、烘托、说明主体，与主体形成对比。

三、人像的拍摄

可以使用不同的景别，即全景、中景、近景、特写等，根据情感表达的需要而选择。而曝光情况也是根据情感表达的需要来选择的，有的是以人的脸部为曝光基准，有的人物曝光呈现剪影，有的是正面拍摄，有的则是背面拍摄，有的是直白的情感交流，有的则是隐含的情感表达，让人去猜想，去回味。

在进行人像摄影时，人物的表情是表现人物性格的一个重要方面。其次，人物的姿势也很重要，另外，人物的眼睛是心灵的窗户，眼神更是表现人物性格的重要部分。

加拿大摄影师优素福·卡休拍摄的作品《丘吉尔》，把丘吉尔的性格特点表现得非常到位。丘吉尔是二战时期的英国首相，常常含着雪茄，手拄着拐杖，平时坚定、严肃、沉着，但一旦生起气来，像一头暴跳如雷的狮子。如何拍出他的这种个性特点呢？摄影师在给丘吉尔拍照时，一直拍不到丘吉尔的这种特点，丘吉尔本人也不耐烦了，于是开始吸烟，这时，摄影师出其不意地夺下丘吉尔的雪茄，这一举动一下子触怒了丘吉尔，他脸上现出怒气，两眼向相机怒视，同时一手叉腰、一手拄着拐杖，摄影师见状立即按下快门，记录下了这一精彩瞬间，成就了世界名作。

中国著名摄影家解海龙拍摄的作品《我要上学》，是希望工程的标志性图像，传播广泛、颇具影响力。这幅作品充分体现了贫困地区孩子渴望上学、渴求知识的现实，神态、目光的刻画是这幅作品最为成功之处。眼睛是心灵的窗户，画面中女孩的一双大眼睛直视观众，炯炯有神，充分显示出一种渴求的目光，展现了一名想要读书的孩子的真实心态。

如图 6.50 所示，画面中有一对母女，女儿在教七十五岁的母亲使用智能手机，母亲学会了，母女两人高兴地笑起来，画面非常温馨。如图 6.51 所示，母亲在使用智能手机，认真唱歌。

从背面拍摄人物也别有一番意味。如图 6.52 所示，在收麦的季节，三个人背对着镜头，其中一个人拿着镰刀望着麦田，其他两人叉着腰，看着自己马上要丰收的麦子，展现出一种特别的自豪感。

图 6.50 《教妈妈使用智能手机》 　　　　　　　　图 6.51 《古稀新歌》

　　图 6.53 所示的画面中,一个小孩坐在妈妈的脚上,这是因为在爬山的过程中,小孩走累了,但是没有可以坐的地方,于是妈妈就让孩子坐在自己的脚上。为了让孩子坐稳,妈妈笔直地站着,一动不动,充分表达了母亲对孩子的爱。

图 6.52 《等待收割》 　　　　　　　　　图 6.53 《妈妈的脚儿的座》

　　如图 6.54 所示,聊城大学校园内,大雪纷飞,为了不影响教职工和学生正常上课,后勤人员冒着鹅毛大雪清扫积雪。

　　另外,人像也可以拍成剪影,丰富而有趣,从侧面充分表现人物形态,如图 6.55 所示。

图 6.54 《保证畅通》 　　　　　　　　　图 6.55 《全家福》

如图 6.56 所示，利用黄昏温暖的光线拍摄人物，拍摄时通过调整白平衡参数使画面偏暖色，营造温馨而宁静的氛围。

图 6.57 所示的画面中，人物构图新颖，选用人物脸部的一半作为主体，突出强调人物的眼神和表情，陪体鲜花象征人物对生活的热爱。

图 6.56 《静怡》摄影：王洪宇

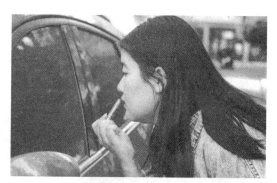

图 6.57 《凝》摄影：李铭

图 6.58 中使用侧逆光拍摄人物，在暗部适当补光，人物表情甜美，极富青春气息。

拍摄人物时，同时可以抓拍一些生活中的细节，如图 6.59 所示，画面中人物利用汽车玻璃做镜子，涂口红，表情专注，表达了女孩子的爱美之心。

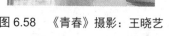

图 6.58 《青春》摄影：王晓艺

图 6.59 《天然镜子》摄影：王俊然

人物摄影独具魅力，拍摄人物要有情感，作品也要以情感人。

摄影还有很多专题，这里就不一一介绍了。只有走进生活，感受生活，才能拍出有温度、有情感的佳作。

第七章
数码图片的后期处理

拍摄完成的照片，需要后期的润色才能更加准确地表达思想，所以摄影作品的后期处理是很有必要的，如对照片的亮度、对比度等进行调整，对拍摄时构图不够完美的作品进行二次构图，甚至还可以对原作品中的元素进行增减。

处理照片的软件比较多，如 Adobe photoshop CC、Adobe Photoshop Lightroom、光影魔术手等，下面以 Adobe photoshop CC 为例介绍处理照片的方法。

第一节　二次构图

二次构图是指拍摄完成后，发现构图不够完美，通过软件对原有照片进行裁切，把与主题无关的、多余的元素去掉，或者把原来的照片中没有的元素加上，使画面更完善。二次构图包括剪裁、组合、改变结构、改变影调与色调等。但是需要注意：一是不要过分处理，不能脱离原画面的基础。使主体鲜明突出，陪体与主体关系明确即可。二是使画面中的结构变化具有多样统一的审美效果。三是使画面更具有艺术的均衡感。四是使画面中的影调、色彩配置达到协调。下面通过几个案例进行说明。

一、使用裁切工具进行二次构图

如图 7.1 所示，画面中主体不足以吸引注意力，为了使主体更加突出，对照片进行第二次构图，从而突出主体，如图 7.2 所示。

图 7.1　二次构图前　　　　　　　　　　　　图 7.2　二次构图后

二、旋转校正

打开一张水平线倾斜的照片，如图 7.3 所示，使用"裁切工具口"，将鼠标放在图形

四角的外部，鼠标变成了一个弧线双箭头↖，拖动鼠标进行旋转，直到将画面水平线调正，如图 7.4 所示。

图 7.3　调整前　　　　　　　　　　　　　　　　　图 7.4　调整后

三、变形校正

对于拍摄时使用短焦镜头或者景物本身的透视关系引起的变形，可以进行校正。首先打开变形的照片，如图 7.5 所示。然后打开"选择→全部"菜单，如图 7.6 所示。将画面全选，接着执行"编辑→变化→透视"菜单，如图 7.7 所示。通过鼠标拖动调整透视关系，得到理想的画面，如图 7.8 所示。最后进行裁切即可，裁切后的画面如图 7.9 所示。

图 7.5　变形的照片

图 7.6　打开"选择→全部"菜单

图 7.7　打开"透视"功能

图 7.8　裁切照片

图 7.9　裁切后的照片

四、通过添加元素进行二次构图

案例 1：月光下的桥

　　打开月亮和桥两个文件，如图 7.10、图 7.11 所示，在月亮文件中将月亮选取出来，如图 7.12 所示。由于月亮文件背景比较单一，所以使用"选取工具"中的任何一个工具都可以。将选出的月亮进行复制，在桥文件中进行粘贴，通过"调整→变换→缩放"菜单调整月亮大小，以适合画面大小，合成的照片如图 7.13 所示。

图 7.10　《月亮》

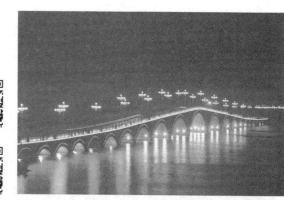

图 7.11　《桥》

图 7.12　将月亮选取出来

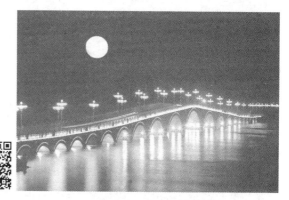

图 7.13　合成后的效果

案例 2：制作丁达尔光效

打开图片，新建空图层，在需要制作丁达尔光效的部分做选区，利用白色前景，用大小合适的画笔在选区内画间隔点，如图 7.14 所示。然后执行"径向模糊"，多次执行"径向模糊"，直至感觉自然，如图 7.15、图 7.16 所示。接着将当前图层调整到合适的大小，最后用橡皮擦除不需要的部分即可，如图 7.17 所示。

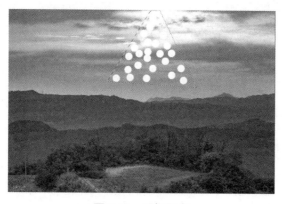

图 7.14　画间隔点

图 7.15　执行"径向模糊"菜单

图 7.16　"径向模糊"效果　　　　　　　　图 7.17　调整后的效果

第二节　曝光、色彩、对比度的调整

　　为了能够在后期最大限度地调整照片的曝光量,拍摄时最好将图像存储为Raw格式(即数字底片),后期可调整的余地才能比较大,甚至可以挽救曝光严重不足和曝光过度的照片。这里要提到一个功能特别全面的滤镜调整软件——Camera Raw。

Photoshop CC 2018 以上版本集成了这个插件,使用该插件可以通过调整曝光、对比度、高光、阴影、白色、黑色、清晰度、去雾、自然饱和度等,使画面质量有很大的提高。

一、Camera Raw 调整滤镜介绍

工具及面板

Camera Raw 的工具如图 7.18 所示,面板如图 7.19 所示。

缩放工具
抓手工具
白平衡工具
颜色取样工具
目标调整工具
裁切工具
拉直工具
变换工具
污点去除工具
红眼去除工具
调整工具
渐变滤镜工具
径向滤镜工具
打开自选项对话框
逆时针旋转90度
顺时针旋转90度
删除工具

图 7.18　Camera Raw 工具

图 7.19　工具面板

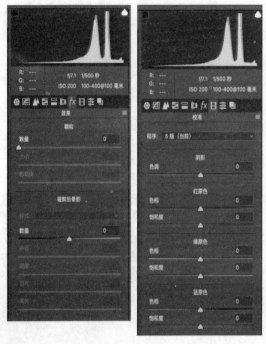

图 7.19　工具面板（续）

二、曝光调整

案例 1. 曝光不足

打开曝光不足的照片，使用 Camera Raw 调整滤镜，加大至合适的曝光，将对比度、阴影、白色和黑色调整至合适的程度即可，如图 7.20 所示。

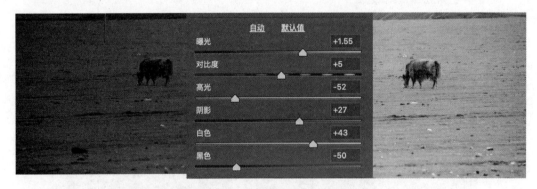

图 7.20　调整曝光不足的照片

案例 2. 曝光过度

打开曝光过度的照片，使用 Camera Raw 调整滤镜，降低至合适的曝光，将对比度、阴影、白色和黑色调整至合适的程度即可，如图 7.21 所示。

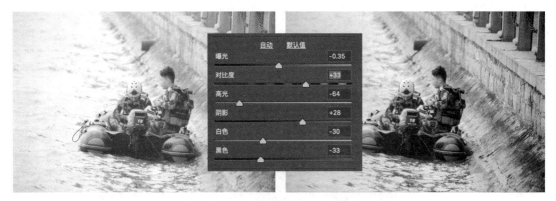

图 7.21　调整曝光过度的照片

三、彩色转黑白

1. 直接转黑白

如果要将彩色作品转为黑白作品，可以直接使用"模式→灰度"菜单，如图 7.22 所示。

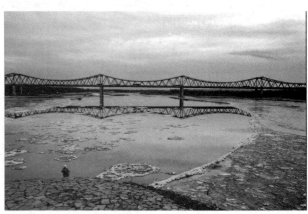

图 7.22　打开"模式→灰度"菜单

2. 调整转黑白（黑白质感）

通过"窗口→调整"命令，调出"调整"面板，分别调整红、黄、绿、青、蓝、洋红对应的滑块，就可以得到自己想要的黑白作品了，如图 7.23 所示。

图 7.23　转为黑白作品

四、彩色照片的调整

对彩色照片的调整包括对色相、亮度、饱和度、对比度等的调整，可以对整体和局部进行调整，还可以对亮度、暗部、白色、黑色的单项进行调整。

1. 整体调整

案例：色相调整——夏天变秋天

打开一张绿色枝条的图片，利用"图片→调整→色相 / 饱和度"菜单，选择绿色进行调整，如图 7.24 所示。

图 7.24　调整色相

2. 空间感的调整

案例 1：通过去雾增加空间感

　　拍摄时，由于空气中有雾气造成画面的空间感、通透性变差，可以通过 Camera Raw 中的去除薄雾功能进行调整，使得画面的空间感加强，再加上亮度、对比度、亮部、暗部等的调整，得到理想的效果，如图 7.25 所示。

图 7.25　通过去雾增加空间感

图 7.25　通过去雾增加空间感（续）

案例 2：通过调整明暗度增加空间感

通过局部调整亮度、对比度、色彩、明暗度等，使画面增加节奏感和空间感。调出 Camera Raw 滤镜中的"调整画笔"，调整画笔的参数，在需要的地方涂抹，调整画面局部的明暗度及色彩关系，如图 7.26 所示。

图 7.26　通过调整明暗度增加空间感

3. 人像美肤（修复斑点）

当需要去掉人像皮肤上的斑点时，可以利用"污点修复"工具进行处理。首先选择污点修复工具，设置其大小、硬度等，将鼠标移到污点处，进行涂抹，即可将瑕疵和污点修复，如图 7.27 所示。

图 7.27　人像美肤

4. 明暗反差大的照片的调整

拍摄逆光风光照片时，如果天空曝光正常，则地上的景物会严重曝光不足，如果让地上的景物曝光正常，则天空会严重曝光过度。遇到这种情况，拍摄位置不变，可以分别以天空和地面景物曝光正常为基准，拍摄两张照片，然后进行合成。打开两张照片，将其中一张全选，复制、粘贴到另一张照片中，在其中一个图层上增加蒙版，用画笔涂抹，让正常的天空和地面景物同时呈现。最后合并图层，得到理想的画面，如图 7.28 所示。

图 7.28　调整明暗反差大的照片

5. 接片

当场景较大时，受拍摄距离限制，不能同时将全部景物拍下时，可以分段拍摄，将实际场景从左到右或者从上到下分解成若干段，完成全部拍摄后，使用接片功能，将各个部分拼接在一起，合并图层，再进行调整。

首先通过"文件→自动→Photomerge"命令，打开Photomerge界面，选择要接片的图片，单击"确定"按钮，Photoshop会自动合成一张图片，再经过裁切，得到理想的构图，最后通过调整，得到理想的画面，如图7.29所示。

IMG_7690.CR2　　IMG_7691.CR2　　IMG_7692.CR2　　IMG_7693.CR2　　IMG_7694.CR2

图7.29　接片

图 7.29 接片（续）

6. 堆栈

将相机位置定下来，安装快门线，设置间隔拍摄时间。间隔时间根据需要而定，几秒到十几秒都可以。整理延时拍摄得到的摄影画面，利用堆栈功能将多张照片 中不重复的部分合成，如图 7.30 所示。

图 7.30 利用堆栈功能合成照片

图 7.30　利用堆栈功能合成照片（续）

　　利用软件处理图片的方法有很多，处理后的效果也比较多样，本章只涉及了通用的思路和简单的方法，只有精通软件的操作，再加上好的设计思想，才能将拍摄的照片处理得当，让软件为摄影服务，为主题服务，使摄影作品更加精彩。

参考文献

[1] 李文芳. 美镜头：摄影审美与表现方法 [M]. 黑龙江：黑龙江人民出版社，2000.

[2] 胡晶. 大学现代摄影教程 [M]. 黑龙江：黑龙江美术出版社，2008.

[3] 刘国旗. 数码相机的原理、使用与维修 [M]. 北京：中国计量出版社，2006.

[4] 北京摄影函授学院教材编写组. 摄影基础 [M]. 北京：中国摄影出版社，2005.

[5] 贾菊生. 现代摄影技术 [M]. 天津：天津人民美术出版社，1991.

[6] 李培林. 当代新闻摄影教程 [M]. 上海：复旦大学出版社，2007.

[7] 宋振军. 专业摄影词汇解释（英·汉·图标）[M]. 沈阳：辽宁美术出版社，2005.

[8] 徐崇庶，吴晴. 家用电器控制电路 [M]. 北京：人民邮电出版社，1996.

[9] 刘文开等. 走进家庭数字影像中心 [M]. 北京：人民邮电出版社，2001.

[10] 刘永祥. 摄影构图 [M]. 沈阳：辽宁美术出版社，2014.

[11] 刘文开等. 走进家庭数字影像中心 [M]. 北京：人民邮电出版社，2001.

[12] 郭艳平. 摄影构图 [M]. 北京：中国传媒大学出版社，2011.

[13] 沈遥. 经典摄影艺术鉴赏 [M]. 北京：人民邮电出版社，2009.

[14] 韦彰. 摄影作品研究 [M]. 沈阳：辽宁美术出版社，1996.

[15] 柳成行. 摄影创作的艺术表现 [M]. 北京：长城出版社，1983.

[16] 董云章. 人像艺术纵横谈 [M]. 上海：上海画报出版社，1992.